U0021682

在己身這個有限的容器裡，努力找出更多表演的可能性。願相遇的每個角色都藉由我這個容器展現獨一無二的人生故事。

——范瑞君

一個演員的成長，范瑞君大學時期主修表演。

一個演員的成熟，二○二三年新近演出公視電視電影《阿波羅男孩》。

一九九六年表演工作坊《新世紀，天使隱藏人間》。攝影／劉振祥

（上）一九九二年國立藝術學院戲劇學系公演《亨利四世》。攝影／劉振祥

（下）一九九六年台灣藝人館《背叛》；一九九三年國立藝術學院戲劇學系《分手》。

（上）一九九一年國立藝術學院戲劇學系《晚宴》。
（下）一九九五年密獵者《洪堡親王》。攝影／許斌

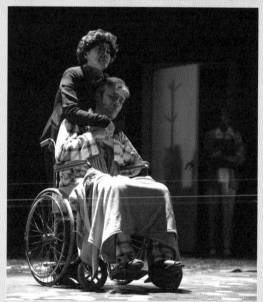

（上）二〇二三年表演工作坊《寶島一村》。攝影／王開
（下）二〇一六年表演工作坊《暗戀桃花源》。

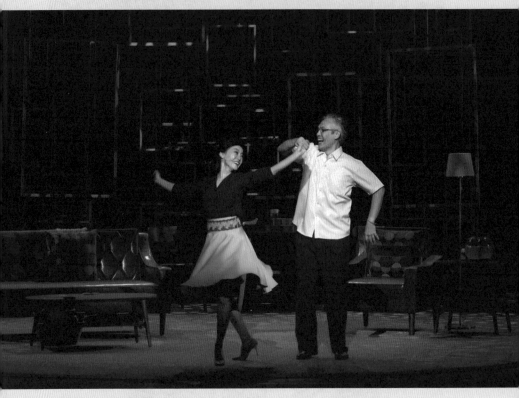

二〇一八年彩晶文教基金會、表坊《外公的咖啡時光》。

表演的魔法

人人都是大表演家，
金鐘女伶范瑞君的二十五堂表演課

范瑞君——著

實力派演員推薦 （按姓氏筆畫排序）

王玥（金鐘獎女演員、導演、教師）──

關於表演：瑞君的表演總是讓人目不轉睛，能量高大超越她的身型，總是可以找到角色的脆弱或內在力量，使角色立體與靈動！

關於教學：獅子座的她，對於世界有著理想的追求，而表演教學，成為她的真實表演落實域。

關於生活：有家、有孩子對一位熱愛表演的她而言，深度廣度高度的視野已經不同於青春年少的表達，沉穩而內斂！生活滋養著生命。

三者合一：這次書寫，展現了她不只一方面的才華，是對於一位表演、教育、實踐者的梳理，娓娓道來，她是如何成為精彩的「人」。

有趣又精彩的人說故事，肯定要把握！

屈中恆（知名演員、主持人、配音員）──

范瑞君的戲齡和我差不多，從事表演工作都三十多年了，一直沒有合作，十多年前才開始合作舞台劇。幾次合作下來了解到她每每建構一個角色，總是能讓所飾演的

人物鮮活、立體，即使是在舊戲中頂替別人的角色，在她的詮釋下，也能展現不同的面貌，甚至更為精彩。最近我們合作多年的一齣戲《寶島一村》在台灣、大陸各個城市巡演，這齣戲已經超過三百場，演員們熟到不行，即使在這種情況下，瑞君還是努力的讓她所飾演的角色能再有變化、能再更具有生命力，劇中有一場向往生者鞠躬道別的戲，因為她調整了表演方式，也讓我不由自主的流下淚來……

好的演員就如瑞君，即使已經演了兩三百場，還是能讓角色展現出新的面貌。表演真的可以像魔法一般，而魔法棒就在瑞君這樣的好演員手上，對表演有興趣、有熱情的朋友，翻開《表演的魔法》，來聽聽瑞君怎麼說。

鍾欣凌（金鐘獎女演員、主持人）──

我曾經跟瑞君說：「如果有一天我當導演，你一定是我演員名單的第一人！」

這個女子應該是我見過最認真生活、最會時間管理的人。她，是女兒是老婆是兩個小孩兩隻貓的媽媽，超會演戲還會導戲，念了碩士還當了老師，會畫畫、會寫書、會縫製衣服，還會手作木工，拿了紅酒二級證照、蛋糕丙級證照、瑜伽一百小時師資證照，以及韓式蠟燭證照……這麼多采多姿的人要把她畢生的表演功力化成文字分享給大家，各位呀，這這這、這是一定要買起來點燈拜讀的啊！

謝瓊煖（金鐘獎女演員、亞洲電視最佳女配角獎）——

表演藝術通常是為了娛樂觀眾，並傳達特定的情感、故事、概念或主題。表演藝術也是人類文化的重要組成部分，具有豐富多樣的形式和風格。

而表演者則通過他們的技巧、表達力和創造力，將觀眾帶入虛構的世界或現實情境中，引起觀眾的情感共鳴、思考和體驗。

《表演的魔法》，是優秀表演藝術家范瑞君，用她豐富的表演經驗與真心的人生體驗，書寫的表演入門書，帶領讀者一窺表演的魔法世界，誠誠實實的在表演這塊聖地之中，留下了動人精彩的一頁。

嚴藝文（金鐘獎女演員、導演、編劇）——

如果有一位活躍在劇場和影像表演裡的高手，用淺顯易懂的文字，將她的這輩子的表演經驗分享出來，那本書對於「演員」們絕對是一本可以增進內功的武林祕笈啊！

而我認識的那位高手，就是我極為欣賞的演員：范瑞君。

我們都需要表演

這幾年我開始分配時間給表演教學，最主要是為了感恩。很感謝從學生時代到工作的歷程中，不吝嗇給予我養分的老師和前輩們。因為有他們給予的方向和親身藝德的示範，所以我能目標不偏移的還有機會帶著所學，在摯愛的表演領域中存活至今。我內心充滿了感恩。而當初那些在戲劇圈開天闢地令我尊敬的師長們，有些不再教學、有些重心移到外地，也有的離世了。

年輕時總覺得自己的實際經驗還不夠，這幾年努力不間斷地走著，一轉眼居然也累積了近三十年的表演歷練。我不見得是多麼優秀的學生，夠資格幫教導我的師長們傳遞他們的專業和理念，但我有義務和熱情想訴說他們的風采。並且融合了自己的實戰工作經驗，現在是到了應該要盡綿薄之力回饋分享的時候。

這些年戲劇相關的科系出乎我意料的多。可能自媒體的崛起，讓更多人想成為專業的表演者。也可能大家愈來愈了解，表演對我們生活和精神的幫助有多大。大家愈來愈在乎藝術，知道戲劇是有趣且重要的。但能真正有機會進專業戲劇學校學習戲劇的人畢竟有限，所以我想用對大家來說 CP 值最高、簡單取得的學習方式，也是我個人很喜歡的文字吸收方式，來和大家分享一路走來自己的累積、心得。

在一開始書寫的初期，其實還不知道寫出來的東西是否會有機會和大家分享。我一邊上舞台演出，一邊想到可以拿出來和自己自言自語討論的話題就寫下來；一邊教課，就一邊把學生容易忽略的部分和常犯的錯誤寫下來。一直到這書好像真的有機會可以和大家分享時，內容已完成了三分之一以上。不可諱言接下來的書寫過程，經歷了滿多的自我懷疑：邊寫邊想著這個如此基礎的概念到底寫來幹嘛？但這真的很重要啊！這不是太老生常談了？但就是很多人會忽略嘛。噢～這裡又重複說了呦！但談到 A 還是免不了要再提 B 這個概念啊。這個說法和追求會不會太玄了？讀者看得懂嗎？但這就是我現階段感興趣和實際工作起來最

有效的方法啊！……這時更面臨到是不是應該改變書寫的策略或討論內容的深度，讓這本書觸及的讀者層面能更廣的問題。

但本來我最想要分享的對象，正是沒有機會接觸表演訓練的一般大眾，和初接觸專業表演的演員。表演與戲劇如此美好，深深地影響著我的生活，我希望能介紹給大家認識和接觸。我一直認為每個人在生活中或多或少的需要學習表演這個技能，每個人也都可以成為很好的表演者。最終決定，就像我一直相信台下看戲觀眾的鑑賞能力，想必聰明的讀者一定也能在看似專業的表演討論中，轉化成自己各種生活上可運用的方法。

讀完這本書，大家就能對表演有了充分的概念，將來有緣進入戲劇的環境可以一起玩樂、教學相長。或是讓戲劇和表演這件事對大家的生活產生好的變化與幫助。心中期許不管是創作者或欣賞者都能讓戲劇的相關環境有些許的不同。因為真的很愛戲劇，很真誠熱血的想要和你分享表演的心得。知道自己的力量很微薄，那就盡小小的力量。覺得該做的事，做就對了！

目次

輯一

表演之路

第一課

如夢一場

二〇二三年一月四日早上8：30起床。那天因為要去教課，不然可能會更晚起床。我的手機一向沒有開聲音。發現微信有信息，「表演工作坊」導演四姊乃箏？四姊說：「《如夢之夢》裡一個重要的演員人不舒服，萬一她真的上不了場，不知妳可否來幫忙？」我還天真地說：「我趕快看（劇本）。她今天就撐不住嗎？明天應該可以吃下來。」四姊回覆：「今天就沒辦法上台了……」然後接下來的事其實我沒有什麼記憶。

很多朋友好奇我當時在想什麼？我是怎麼決定接下這不可能的任務的？我很努力回想……其實當時真的無法多想。腦中可能就閃過：這麼多演員、近八小時這麼大的一齣戲，不能演出觀眾怎麼辦？接下來只記得忙著看劇本，確認角色到底有多少場次。（是的，這戲我一直還沒有緣分進劇場看過。之前演出我自己也剛好都在演出。這麼巧原本預計當天晚上終於要進劇場看這戲。）然後忙著和執行導演乃箏姊確認我需要帶去預備的服裝。忙著跟教課的學生請假，忙著聯絡下午原本答應要上的綜藝節目，請他們幫忙找人代上。

約好十一點進劇場。直接就上舞台和主要對手戲的演員莫子儀一場場對戲和走位、中間穿插排和其他演員的戲，時不時還插入舞監溫柔地提醒我一些必要配合的技術Cue點。身上的包包一直沒空放下。十二點多，小莫決絕地轉身說：

「我要去準備了！」咦!?走了？我才想到，對耶，他和我都還要梳化，他也還沒吃東西。一點觀眾就要進場了，我也要趕快讓開，舞台要準備開場的場景。然後兩點戲開演。

雖說整齣戲近八個小時，但其實我救火的部分只佔了近兩小時。分成三塊：開場、整個第二幕的主戲、尾場讀信。我覺得那個在正式演出行進中的小空檔對我來說很重要，讓我可以自己安靜地分階段處理要第一次見觀眾的戲。

事後有演員夥伴開玩笑說，如果是他們絕對不會接。這壓力太大了，他們一定會假裝自己也生病了。老實說，我當天晚上演出完回家，梳洗後一個人安靜地坐在沙發上，我才慢慢地感知到恐懼。完全不懂自己為何早上都沒想什麼「如果……」。如果當時我腦中冒出了一個「如果……」，那應該就會出現第二個、

第三個「如果……」。嗯……好吧！那我應該也會假裝自己生病了（爆笑）。

◉ 我怎麼敢？

所以到底為什麼敢接下這任務？除了劇場魂超爆發的大前提之外，我想真的就是多年累積的工作經驗。

我很幸運是來自扎實的劇場訓練基礎，然後才去接觸電影、電視單元劇、八點檔。在幾十年的工作經驗裡更承蒙了業界的肯定，還累積有電視主持、廣播主持、綜藝節目來賓、教學、演講、出房地產書、兒童繪本等等不同領域的表演經驗。不同的領域雖有著表演相同的本質，但各個領域其實又不盡相同的需求著不同的技能。每一個接觸對我來說，事先不見得知道我會在裡面收穫什麼，但我就是熱愛與表演相關的一切，總充滿興致的開放自己去參與學習。

當然我必須承認我是幸運的，不同領域總願意給我機會去嘗試。畢竟這個環

境的演員說真的是比較被動的等別人選擇，的確有些人不見得有機會跨領域去學習。但環境永遠不會是慈善機構，對方給了你一次機會，只要你沒抓住，也不會有人拿自己傾盡心力的節目效果來開玩笑。

這是我自己的學習路徑分享。小寶盒沿路撿拾珍寶已近三十年。這些都是我敢接下當天上台的底氣！這一路我的確也看過很多人，態度很高尚地說，「我才不要演八點檔」、「我才不要上綜藝節目搞笑」、「我才不要⋯⋯」但我深深懷疑他們裡面很多人根本不明白不同領域裡的難度，而他們可能壓根缺乏做那些事情的能力。

每個領域裡都有優秀、令我敬佩的佼佼者。快速是一種能力、營造氣氛是能力、彈性應變是能力。世界好大，不要以為表演只有某種單一的可能。所以我鼓勵大家不要放過任何人家願意給你的學習機會，也許當下你不知那些磨練的能力有什麼用，難保就有那麼一天用上了。

這就好像我們很多人的人生中都有的一個寶盒，裡面裝著生活中一些無法

定義但又覺得很漂亮捨不得丟掉的小東西、飾品。留著其實不太確定還能不能用

上，但畢竟是自己珍視過的小東西。然後也許就有那麼一天，我做著一個勞作，

最後在那個盒子裡翻找出一兩個零件可以讓作品更完美的呈現。而「如夢」那一

天可能就是我的寶盒幸運用上的那一天。

課堂精華回顧

我來自扎實的劇場訓練基礎，然後才去接觸電影、電視單元劇、八點檔。

還累積了電視主持、廣播主持、綜藝節目來賓、教學、演講、出房地產書、

兒童繪本等等不同領域的表演經驗。不同的領域雖有著表演相同的本質，

但各個領域其實又不盡相同的需求著不同的技能。快速是一種能力、營造氣氛是能力、彈性應變是能力。世界好大，不要以為表演只有某種單一的可能。

第二課

人人都是大表演家

人類成長的過程其實就是模仿。從最親近的家人，我們看著媽媽的聲音表情，學習辨別判斷他人的情緒、行為模式。進而學習跟著「表演」，也試著選擇恰當的、能讓他人理解的表情、聲音和肢體來傳達我們的需求。相信很多人都有遇過說話和他的爸媽不只語速、語調一樣，連聲線都超像的同學。那除了遺傳，就是來自最初始在家庭表演的模仿。

接著我們離開家接觸了學校，學著與家人外的老師和同學相處。其實很多人也許不自覺，但那已經開始我們的表演了。小孩子也可以很快的辨別，很多在家裡對待爸媽的態度，在外面不見得適合。我自己的女兒去幼稚園上課後，學校老師和她同學口中的她，就曾讓我疑惑那是同一個小孩？而她在學校的那一面是很本能的，小小的她並不見得意識到自己的差別。想要邀請她在家裡呈現出在學校那個不同的面貌，她只會笑著說：「妳又不是她。」立馬拒絕。如果父母不是刻意去製造一個環境（比如媽媽低調地去參與班遊），小孩的很多面向可能是父母永遠看不到的。仔細想想，你父母認識的你和在外面走跳江湖的你，差距有多

大？

接觸愈多人後我們的樣貌也隨之愈多重。父母面前的我、姊姊面前的我、弟弟面前的我、同學面前的我、老師面前的我、老闆面前的我、晚輩面前的我、強勢的人面前的我、積極的人面前的我、沒有主見朋友面前的我。仔細檢查自己，其實每天都在多重的角色之間扮演遊走。我們每個人本來就是大表演家。

◉ 生活即表演

現在很多人可能已意識到我們的生活本來就是在很多的角色扮演狀態中，也知道表演對我們了解自身、心理治療和在社群生態中尋找定位的好處。所以除了真正想從事表演的人，也有很多個人和企業都希望多認識表演或接受表演的訓練，進而運用表演的技巧在生活上。基本上只要你的工作會接觸到人，那就用得上表演。

我自己就帶過科技公司員工的表演訓練，員工絕大多數都是工程師。他們在專業的設計上都表現突出，但主管發現他們在面對客戶要介紹自家精心設計出來的產品時，卻語焉不詳，解說時完全沒有吸引著客戶的投射力。甚至有些時候彷彿如入無人之地，自顧自地對著螢幕小聲害羞地完成整個說明會。結果讓原本精彩的設計都尷尬地黯然失色。

上課前主管一直提醒我，這些工程師比較害羞。一方面是讓我有心理準備，另一方面是希望我先帶一些簡單輕鬆的課。我本來就主張表演是好玩有趣的一件事，別忘了表演更是人人的本能，表演訓練就是要在輕鬆玩樂的環境下，才能放鬆地展露自我的多面向。而且表演課和其他課最大的不同在於，表演課可以很快讓原本不熟的同事們拉近距離並彼此熟悉。也可以創造出在平時繁忙工作中同事之間較難擁有的，一同玩樂的愉快時光。沒多久我就發現他們根本都很敢秀，並且很有表演天分，只是可能之前缺乏有人告訴他們一些簡單選擇角色扮演的判斷，和如何循序漸進扮演的方法。雖然只是短短兩天的課，但在最後的說故事環

節，我反而根本找不到主管口中那些害羞閃避，無法好好表達的工程師了。

本書就是希望可以藉由本人近三十年專業演員的工作經驗，給想從事表演或對表演感興趣的朋友務實有趣的經驗分享。也藉由淺顯易懂的文字，讓所有的「表演」都可以讓一般大眾輕易轉換到生活上運用。

「表演」在生活上不是一種偽裝或誇張地扮演，而是對自己的自覺。每個人的基本面都有：自己以為的自己、真正的自己、他人眼中的自己，進而還有自己想成為的自己。如果可以接觸一些表演，也許就可以將其中的差距拉近，整合調整出一個讓自己更舒服的狀態。或者就讓自己保留幾個很不相同的面向，但可以較理性的供自我掌控運用。

再者，人與人相處有時會有慣性的相處模式，如果可以用表演的觀點自覺地觀察自己在特定人士面前所扮演的角色，也許就有機會調整互動的關係。比如你平常的外在儀態和說話態度上隨興慣了，但你偏偏這次遇到一個很在乎工作禮

的主管，以致他因為抗拒你的態度而看不到你的專業。有時這種來自根深蒂固生活教養習慣出來對人的第一印象和評價，很難說是誰對誰錯。如果你有心想要改善溝通，也許就從你已身對某些事物原本就有嚴肅、傳統的部分中挖掘到可供修正的扮演方向。先尋求一個可以溝通的管道，再慢慢彼此了解，以求未來可以進而純用專業交流。那不是可以少走很多冤枉路嗎！

當然最終還是希望透過表演訓練，我們可以挖掘出那個獨一無二充滿個人魅力，為自己感到舒服且喜愛的角色。

課堂精華回顧

「表演」在生活上不是一種偽裝或誇張地扮演，而是對自己的自覺。每個人的基本面都有：自己以為的自己、真正的自己、他人眼中的自己，進而還有自己想成為的自己。如果可以接觸表演，也許就可以將其中的差距拉近，整合調整出一個讓自己更舒服的狀態。或者就讓自己保留幾個很不相同的面向，但可以較理性的供自我掌控運用。

第三課

我和表演

關於我和表演，最早的印象應該是屬於獨生女的孤單吧。畫面很清晰，在家中客廳問媽媽我什麼時候要去上幼稚園。媽媽說小班聽說只是去吃點心，還不如在家媽媽陪妳玩陪妳吃啊。我很認同，畢竟媽媽全職在照顧陪伴我，所以如果只是去吃點心，真不用急於一時。反正我也很會自己和自己玩樂。就像大多數人都擁有的幻想玩伴，我也為自己量身定做一個好友。其實那就是自己開始扮演的一個角色。這個自己扮演的角色有趣到即便後來我上了中班，但常常吃完點心後覺得和同學玩無聊，就逕自走回家和自己玩了。以至於媽媽不得不將我轉到一間需要坐校車且門禁森嚴的幼稚園。

上小學後欣逢那時蓬勃的電影時代，幾乎週週都有新電影。家中週末的娛樂就是去看一場電影。那相當不同於現在網路上影片選擇氾濫的狀態。現在每天有看不完的影集、電視劇、短片，大家一直被動的塞滿訊息，根本沒有空檔停下來思考和想像。而彼時一場週末的電影，能成為我接下來一至二週的想像養分。

看完電影頭幾天先照著劇情扮演角色，接下來就開始依照個人喜好修改故事的路

徑。然後就鑽進空白處幻想新角色和情節。有時外在的娛樂刺激要留一些空白，「自己」才會有空間慢慢甦醒過來感知和發酵。有時外在的娛樂刺激要留一些空白，裡，我確實學到了一些在我單純原生家庭結構之外，不同人的面向。

有時候會在某些角色的扮演中，感到讓自己特別認同和舒暢。才知道原來那個喜愛是因為扮演的角色趨近於自己的天性。你以為那些原本就屬於自己的部分，你自己就一定清楚嗎？有很多人終其一生，都會被又再度認識自己這件事驚嚇到。雖然那面向原本就屬於自己內在的一部分，但也是要藉由角色扮演被觸發才能有機會展露出來。畢竟現實生活中，因為所處的環境、所處的對象，很多時候並不容許我們展露出某部分的自己。

有時內在莫名的會有過多的情緒累積。有恐懼、悲傷、憤怒，老實說別說當時年紀小，就算成人後也不見得每種情緒都有確切的理由。大家都知道多餘的情緒需要溢出，才有益身心健康。如果能在不同的角色中宣洩出來，相較於在現實生活中無處發洩，的確是較安全而便利的。

而真的試著去「扮演」、說出台詞，和只是「觀看」是很不一樣的。你進入那個角色並直接說出角色的話，你的生命就會有真切經歷過的感覺。那些東西就會累積在我們的生命裡，進而密不可分的內化改變我們。記得以前上課，金士傑老師就說過：「學戲劇的人早熟，因為經歷比較多的人生。」

所以一開始與其說喜歡或熱愛表演，更準確的說法是我很「需要」表演，並且不斷地在表演中認識自己、修正自己。人生難免有時對現實會不滿足，表演和戲劇就是一個極好的遁逃空間。我常開玩笑說：「還好我有表演這件事，所以讓我能在生活中安好、平靜。」

國中前這些角色扮演當然都是在臥室、廁所，或僻靜的私人空間進入自己世界完成的。直到有一天老師問班上學藝股長：「班上要派一個人去參加演講，妳覺得派誰去好？」學藝股長是我的好友，我正站在她旁邊等她一起去福利社。她指指我說：「老師就她吧！她也滿愛說話的。」我!?我充其量也只是比她話多一點吧？然後老師就真的派我去了！嗯……我正式公開的表演就是這麼隨便開始的

（笑）。然後運氣很好的北區演講比賽第五名，一路到高中全台即席演講第一名、北區七縣市單口相聲冠軍，進階高中在戲劇社演出改編自張曼娟的《海水正藍》，大學毋庸置疑的考進戲劇系學習至今。

◉ 角色扮演豐厚了生命

直至今天，我依舊在自己演出的角色中、在看別人的戲裡認識、宣洩和治癒自己。甚至也反過來讓我演出的諸多角色帶領真實的我，成為合而為一的我。近兩年有可能因為年紀漸長，也可能是有幸得到所扮演的諸多角色豐厚了生命，我內心溫和穩定了許多。於是近幾年我對表演又有一種新認知：以前是自己對表演有需求，現在我自己已是一個相較穩定的容器。所以現在的感覺比較像是，希望讓角色藉由我這個容器來展現生命在大家眼前，並說出他們想說的話和一生的故事。

表演治療是一個比較專業的領域，但其實表演是可以非常普及便利運用的學習。我們每個人很本能的就有這樣的能力。只是我們如何可以更自覺的掌控它。

從單純的看戲尋求情感的抒發，到可以自覺的在生活中選擇讓自己在不同環境裡有較舒適自在的不同面向——那些原本都是真實的你。

人生有一些苦痛很奇妙，就是要跳出來成為旁觀者，才能不深陷其中。別人都幫不上忙的。而那個旁觀者其實就是自己扮演的另一個角色。那個角色的自由進出是必須透過學習而來的，不然就會像表演初學者忙著不知如何進入角色。

所以這能力當然必須平時先練習備用著，否則待自己情緒失控時會更難有理性抓穩自己來轉換頻率。有時孤單的人生，我們都是自己扮演的另一個角色在陪伴自己，那也很好。

表演有絢爛的魔法，而我們人人都是執魔法棒的大魔術師。

課堂精華回顧

試著去「扮演」、說出台詞,和只是「觀看」是很不一樣的。你進入那個角色並直接說出角色的話,你的生命就會有真切經歷過的感覺。那些東西就會累積在我們的生命裡,進而密不可分的內化改變我們。所以一開始與其說喜歡或熱愛表演,更準確的說法是我很「需要」表演,並且不斷地在表演中認識自己、修正自己。

第四課

表演常見的八大錯誤觀念

思：

什麼是表演？這裡說在前頭的是一般大眾，甚至是表演工作者都會產生的迷

一、什麼都要真實地去體驗

這一點我特別先提出來要給年輕的表演者。

很多人都喜歡對剛開始學習表演的人開這樣的玩笑，「既然你要當表演者，那什麼都要真實地去體驗啊！」以前最常聽到的舉例就是，有演員要演酒家女，就真的先去當酒家女實習。其實這話裡面總有些揶揄的意思。我無法辨別這個傳說的真實性，也無法判斷那位演員的狀況。我只是要提醒身為表演者要自行判斷，並且不要被這句話綁架。

根據我自己實際的工作經驗，如果遇到這一類的角色，有些演員本身真的沒有去過那樣的場所且無法想像，劇組可能會安排大家去那樣的場所參觀，或是直

接帶大家去那裡玩一下。演員就可以按照自己角色的需求，尋找自己可以用上的部分。就以酒家為例，老實說其實絕大多數根本也沒必要實際去參觀，因為戲劇要表達的，有很多是實際情況的表面看不到的，甚至因為要戲劇化而比真實更加精彩的。有些年代還不相同，這其中的玩法和氣質差別不小。有時去實景看了反而成為某種干擾。你完全可以想像得到，觀摩以後的演出就是會有人來跟你說，可是那天我們看到的應該是怎樣怎樣……但事實上劇情的設定就是不一樣啊！

更不用說如果要你演出中槍。當然不是人人都有中槍的經驗，表演者難道就無法演出了嗎？這個時候尋找生活中類似疼痛的經驗，做替代的感官轉換在表演裡是非常重要的。感官和情感替代的轉換，對年輕的表演者尤其重要。在我們還沒有那麼多煩惱、憂愁、傷心、失去的經歷，隨時努力記下我們類似的情緒，將其保存起來在表演需要時拿來轉化。在那個年輕的學習過程中，我們很多表演者在生活中遇到傷心或憤怒的事情時，都還會有一個理智在提醒自己「記下這個感覺」，也許以後表演是用得上的。這種替代轉換也是事先就要練習的，你才能確

認在真正表演時混亂的現場，那個情緒是有效可使用的。

所以我認為「什麼都要真實地去體驗」這個觀念其實對也不對。但是在面對年輕的表演者，我都會特別的提醒大家這個觀念的謬誤。因為許多剛從學校出來的單純孩子，有時還會把這句話誤解為他要刻意努力去體驗一些生活的黑暗和浪蕩面，所以急著學習抽菸喝酒，情緒高張。好像這樣才能趕快體驗很多戲劇裡面的戲劇性人生。我反而會提醒年輕的學生，無須刻意去尋求那些破壞性的生命經驗。就認真好好過你想過的、該過的生活。

我認為演員最有趣的就是自己用生活、用時間在慢慢打磨自己的表演工具。那個工具就是自己。角色有千千萬萬種，演員也是，沒有一定要怎樣才是對的。就像有一些需要很清澈靈魂的角色，有時真的就是需要那樣靈魂清澈單純的演員才能渾然天成。所以不如順著自己的心性走，那才算是屬於你自己獨一無二的工具。

但這個觀念有時又是對的。首先認真的過自己的生活，其實就是真實的在體

驗人生。

有一些角色是真的需要學會特殊技能或需要有特殊的身體狀態。最常見的當然就是增胖和減重，因為劇情需要，角色胖些可能會更有真實感。有些可能演病人，雖然有化妝幫忙，但如果瘦些會更加幫助自己的表演充滿說服力。但觀眾也別急著在內心回想苛責「那齣戲的演員怎麼都沒做到！」這種明顯的增重和減重，也是要特殊需求並在拍攝上擁有特殊先決條件的。比如胖和瘦是真的在全劇都有需求，要不然就是在正常和胖瘦的拍攝時間有錯開，否則還是很難合理。因為我們一般拍攝順序不見得會按照故事時間的順序。實際的狀況是，通常我們不太會有餘裕將拍攝時間錯開。這點在好萊塢的大製作可能比較有機會。所以如果是這種狀況又佔比不大，通常只能用化妝來處理。還有的是需要特殊強健體魄的角色，如果前期製作的時間夠長可以讓演員去準備，我們已看過很多很棒的演員都是拚了命認真健身來符合角色需求。

特殊技能也是。你扮演賣餃子的，如果在表演裡有包餃子的戲劇動作，你總

不能包餃子看起來很蹩腳吧。有需要使用縫紉機，你起碼也要學學戲裡上場時的用法。

聊到這裡我必須務實地說，在有這類特殊工作狀態的角色，其實一般編劇和導演都應該先想好會拍攝到多專業的程度，到底要學習多少的必要性。然後再讓表演者針對會拍攝的部分學習。畢竟很多東西的熟能生巧是專業者用時間累積出來的，豈是表演者短時間可以磨出。所以導演事先想清楚，和演員先溝通好是重要的。我也見過有表演者事先埋頭用心做完了功課，結果拍攝時其實鏡頭什麼都沒帶到，這樣實在有點白費工浪費時間。當然如果表演者自己很有興趣想全盤了解那也很好。這本來就也是當演員的優點，可以學習很多各式各樣的技能。我自己就因為電影拍攝需求去學開過中型巴士和各式各樣的小技能。

身為演員多體驗人生，多學習技能都是好的。但千萬不需要被這句看似「專業」的話搞錯了方向、綁架了自己。

二、真正投入的表演是回到生活中都無法抽出來

這句話的另一種說法好像是「如果不是在生活中也存在角色裡，就是不夠投入角色。」這種說法總是在不同的世代都會有不同優秀的演員，被拿出來舉例做報導。所以很多人也覺得這話好像就是這樣沒錯。但我相信被舉例、被拿出來舉例的演員情緒的狀態，可能和大家所想像的狀態有差距。該演員和劇裡演員延續到戲外的親密關係，也跟對方是否剛好投緣有關，其實跟表演角色之間的關係不見得相關。若是檢查一下該優秀演員的其他作品狀態，你很容易就可以理解。

但我看過滿多被這句話影響的演員。我判斷分為兩種：其中一種對我而言，他們根本就是假鬼假怪說自己還無法從角色出來。主要就是想要表現自己有多麼投入角色，多麼專業，所以怎樣都回不來原本的自己。其實那多半是他們很沉溺，自己還不想回來。這一類的狀態，他們在生活裡的扮演搞不好比在戲裡的演出還費心。

另一種極少數的，是真的受戲裡角色影響很深的。但請恕我直言，那一類的表演者通常都走不長久。因為他精神太過脆弱。事實上我也建議導演們避免去碰這一類的演員。這一類的演員，也許你在自己的一齣戲裡可以要到你想要的某種特質。但導演畢竟不是心理醫師，這類表演者有些東西被誘發出來後，你能陪他多久？你該如何負責對方的人生？我不認為那種可以被歸類為專業的演員。

我在這部分的看法可能有些人很不一樣。很多人常喜歡過度形容演員必須具備的感性、敏感和纖細。這些當然都很重要，但我認為更重要的是，表演者必須要有很強健的身心靈。承載角色的容器本身當然必須強韌，才能承載各式各樣的靈魂。要不然一個角色就讓你垮掉、出不來，你要如何去扮演其他的角色呢？

更別說有時演員在短時間就有不同的角色需要切換，你要如何游刃有餘。表演說穿了是「假戲真做、以假亂真」。如果真的到現實和戲裡不分，不管是情緒上的或是和角色關係上的，那可能對自己和對手都會造成危險。

通常演員在角色有特殊情緒，尤其是如果必須連續工作的狀況下，有些演員

的確會讓自己生活裡處於一種和戲裡比較相近的頻率。就像心跳，如果你讓心跳跑到一百四十，你要讓心跳平緩下來會需要一點時間，所以就乾脆讓心跳維持在正常的狀態中。但那都會是舒適的。有些演員演完後還會刻意地讓自己停留幾天這樣的感覺，來向角色道別。但如果一旦造成生活上自己和家人的困擾，已經自我感覺不舒服，健康的表演者就會開始想辦法紓解自救。（紓解情緒我寫在〈關於阻絕抽離情緒〉）如果都已經不舒服還沒能想到要自救的，那真的可能是生病了。

請表演者要時刻鍛鍊自己的身心靈。好的戲目的是要讓觀眾相信並觸發想法和感動，那其實是需要做很多理性的判斷，而不是表演者一味自溺的感性就可以達成的。

如果觀眾無法理解角色和被角色感動，那表演者戲裡戲外投入再分不清也都跟專業沾不上邊。

三、十秒落淚就是會表演

以前曾經有一陣子綜藝節目為了效果，讓演員比賽十秒落淚。看到有人可以十秒落淚覺得很驚奇，就以此來評斷這個演員好會表演。當然真的能十秒落淚也不是人人皆辦得到。但如果真有人讓演員用十秒落淚來證明是不是會演戲⋯⋯我想每一個演員都會翻白眼。

首先落淚這件事，每個演員有先天上生理狀態的不同。我遇過有些演員淚腺比較不發達，所以在流淚這個部分真的會有一些障礙。在工作中他們會因為這個問題深受困擾。雖然現實生活中本來也並不是任何悲傷的事大家都會用流淚來表達，但不可諱言，不少觀眾對演員呈現的方式有一些既定的期待。如果你真的無法流淚，有時還是會減損觀眾的觀看感受。

但若要說因為會流淚會哭就代表會演戲，那真是差別十萬八千里了。流淚只是很單一的一種情緒加外顯動作，充其量只是表演者情緒資料庫裡的其中一個小

素材。演員會習慣性蒐藏任何可以讓自己感動的故事、事件和感受，待真的遇到情節本身來不及觸動情緒時，拿出來協助替代誘發出情感。這個比較常發生在影像拍攝時，因為配合拍攝鏡頭常常同一種情緒要拍攝很多次。拍攝時情緒也不見得有時間從前面延續，是比較斷裂的。那種十秒落淚，因為沒有任何的場景、前後因果和故事情節，所以肯定是這種從情緒材料庫拿出來的東西。僅此而已。

光是會流淚的情緒就有太多因素和層次，可能是悲傷、喜悅和憤怒。絕不只是可以哭就代表完整的表達。因應不同角色的合理性、不同情感強度的需求、戲劇節奏的安排，甚至還要考量對手的台詞、情緒。何時應該流淚？哭泣的強度？好的節奏甚至可能是帶領著觀眾，和觀眾一起滴下那一滴淚水。

如果是劇場表演，你要將這些不同的流淚情緒隨時保持新鮮，猶如第一次經歷。因為你可能會用十幾年演出幾百場一樣的戲，你不能說同樣的情節對你來說已經麻痺了、哭不出來。然而觀眾都是第一次觀看，你要對他們負責。

如果是影像，你除了次次新鮮還必須將情感控制穩定得當。因為同樣一個片

段起碼需要用到三種 Size，遠景、中景和特寫來拍（實際上每一種鏡頭可能有八百種原因需要你重來很多遍），而且所有表演最好都要穩定相同，這樣才能完美的剪接在一起。之前聽聞過厲害的前輩是可以控制哪一隻眼睛先流淚，雖然沒能親眼見證過，但我完全可以理解這為何會被吹捧，因為對鏡頭演出來說這真的偶爾有其必要性。大家來想像一下，如果鏡頭是從演員的左臉運鏡到右臉，鏡頭在左眼時如果右眼先流淚了，等鏡頭運到了右臉，只看到淚痕，鏡頭左邊這時滴下的淚當然也沒有被看到。沒錯！觀眾是有看到流淚了，但可惜就沒有看到眼淚滴下的那瞬間的運動。但如果當鏡頭在左邊，左邊先滴下第一滴淚水，然後鏡頭慢慢運到右邊，右邊再滴下另外一滴淚。這樣鏡頭在兩邊的畫面都是有動作的節奏（流淚掉下的動作），而且兩滴淚的情感也會堆疊上去。同樣的兩滴淚承載和傳遞給觀眾的情感會精彩許多。所以我相信能這樣了解鏡頭（傳遞的媒介），並可以清楚有效運用情感和掌控生理狀態（眼淚）的演員是屬害的。

我舉這個鏡頭運動的例子，可能有些人覺得太專業複雜，可是觀眾是最直接

會從鏡頭的語言中直覺接收的人。觀眾可能不見得人人都可以分析鏡頭語言的差別，但除了情節本身之外，觀眾一定能感受兩種拍攝方法所帶出的不同感動。

眼淚落下的前後，還有太多關於表演的功課。請別以為可以十秒落淚就是會表演了。

◉ 四、表演就是喜怒哀樂

身為表演者也常常被要求，「那來表演一下喜怒哀樂吧！」這又是一個可以讓演員秒怒的說法。

人性為什麼有說不完的故事，就是因為人性非常複雜而微妙。那真不是簡單用四種情緒就可以分類的。人有千千萬萬種，光是不同人因為不同性格的不同能量，顯現出來的喜怒哀樂就不盡相同。更別說有喜悅裡面夾雜著哀傷的情緒、也有哀傷中伴隨著憤怒等等攪在一起的複雜情緒。

我在教學的時候都會希望學生能多認識一些形容詞。試著去區別每個形容詞的細微差別。比如快樂和開心的差別、聰穎的女孩和慧黠的女孩的差別。就算同樣是聰明的角色，還要一層一層累積上去；這是一個聰明、敏感又善良的人，還是一個聰明、堅毅又善良的人。因為你抓出來的特色，會呈現出完全不一樣的角色。你在劇本的空間裡找出可以賦予這個角色的形容詞愈多，這個角色就愈立體、層次愈多。

區別好自己角色的性格歸類後，接下來才能細判角色在面對不同人事物的反應。這時候才能用上所謂的喜怒哀樂，然後要依照設定好的角色狀態來調整情緒的能量。因應不同角色的先決設定，情緒能量的呈現就會有不同的定義。比如一個一向堅強又樂觀的女孩，她感到憂傷了，而且她還罕見地流下了一滴淚水。雖然她只流下了一滴淚，但她憂傷的力道可能比平常就會哭哭啼啼撒嬌的女孩來得大。而一個平常喜怒不形於色的人，他居然露齒短暫笑了一下，他開心的能量可能早遠遠超過一般人。所以，到底要怎麼表演喜怒哀樂？因著不同的角色這其中

的差別是如此之大。

大家千萬別覺得這只和表演者有關。事實上只要你工作的地方需要與人相處，關於情緒的表達和判讀對每個人都滿重要的。你不但要了解自己，可以的狀況下也應該觀察一下同事或上司的性格和情緒能量的歸類。這樣你才不會判讀錯對方真正的情緒和能量。舉極端一點的例子來比喻：如果對方能量和情緒表達本來平常就是較高張的，那有時對方的一些負面表情，你可能不需要過度解讀他的嚴重性。但如果對方表達通常是內斂低調的，那他今天擺明對你皺了眉頭，你可能就要正視一下對方的負面情緒來自何處。

反過來說，如果你一般是個能量較低的人，而你卻正在面對一個一向表達能量很高的夥伴。這時若有一件事情你覺得很滿意所以牽動嘴角微笑了，但對方若不是原本就了解你的人，很可能根本就感覺不到你對這件事情的喜悅。因為你們對喜怒哀樂的定義差別太大。所以如果你希望他能夠接收到你的情緒，你就要抬高你喜悅的能量來表達。

很多與人相處的困難和誤解，其實就在於彼此讀不懂喜怒哀樂、不同能量的

傳達。若能試著讀懂對方，也試著用對方懂的方式來傳達自己的情緒，則與人相

處會簡單很多。但若進階讀懂別人太多細微的情緒，那又是另一種狀態。過度的

細膩敏感，好像也不太好。

瞧瞧這喜怒哀樂，那麼複雜到底要怎麼演啦！

五、制式化表演

什麼是制式化的表演？

為什麼要確認是否下雨，就一定要伸手讓雨滴滴落在手上？你認真回想一下，

生活裡你用這樣的方式確認下雨的機率有多大？你還用過其他的方式確認下雨了

嗎？為什麼你覺得疑惑要抓抓頭？你自己這麼做的比例有多高？表現天氣很熱，

為什麼第一反應是用手背抹去額頭上的汗？請再認真去感受一下其實你的第一反

應是什麼？回想一下你只會有同一種疲倦嗎？不同疲倦時會有哪些不同反應？有

多少人覺得演喜劇就是要無厘頭刻意搞笑？或是演笨就是好笑？想表現情緒激

動，就一定要用大吼大叫來詮釋？扮演一個性格天真的人就要賣力地裝可愛？演

一個沒見過世面的長者，就覺得應該使用台灣國語？演老人就只有同一種駝背、

同一種低沉音調、說話語速、同一種緩慢的走路速度？

為什麼會選擇用制式化的表演？

可能就是因為你平常沒有特別意識到自己的行為舉止，所以一時想不出真實

的狀態，更別說還可以有很多種選擇來提供角色合適的使用。現在的人不太關切

周遭真人的活動，老是盯著手機，但手機裡的影音作品絕大多數都已是在表演狀

態裡的人。於是很簡便的大家彷彿說好了似的，在使用一種共通的表演。

當然這背後還有一個最最重要的原因是，表演者心裡壓根不信任觀眾。表

演者就是深怕觀眾看不懂，所以自己非常沒有安全感的把對待觀眾像對待幼兒一

般，獻給觀眾通用版的比手畫腳表演。

這裡提到的還只是制式化的表演。其實在不久之前，整個環境常常提供給觀眾制式化的故事。記得在十幾年前，我曾有機會參與戲劇的故事大綱創作。原著劇本的女主角為了生存下來所發生的愛恨情仇原就已經很精彩。我很希望爭取保留一些女主角在那個時代，必須要有一個她愛的男人照顧才能存活下來的現實。

但總是會有很多人告訴你，不行！女主角就是要怎樣怎樣，要百分之百清純善良、無辜被動，要不然觀眾沒辦法接受。基本上就是大家所能想到制式化的女主角。照這樣設定並不是故事就會不好看了，只是我真的深深覺得可惜。不過這十幾年間有很大的改變，各地都創作出更多樣貌的男女主角。事實證明其實觀眾也在期待更多不同樣貌的角色出現。

我常提醒學生要養成一個習慣，就是觀察自己和他人。要真的成為習慣，而不只是上一兩堂課練習就算了。有些人會說我怎麼可能不了解自己？但事實上有很多生活上的習慣和反應，我們已成為一種慣性，很多時候你並沒有特別自覺到自己在幹什麼。就像有些人需要別人提醒才知道自己專注時嘴巴閉得超緊。有

些人要別人提醒才發現自己說話一直有口頭禪廢字一堆，而自己卻從沒聽到注意過。有的人左腳老是疼痛，因他從未注意自己一直習慣性用左腳施力。如果突然問你，你穿鞋先穿哪一隻腳你能確定嗎？

希望大家能好好意識自己和觀察他人的所作所為，這些觀察就可以讓大家心裡有信心的基底。坐捷運時請抬起你停留在手機的視線。喝咖啡時也看看周邊的人。走路有時請放慢一點腳步。在任何需要等待的時間裡不要焦慮，不浪費時間看看附近有什麼有趣的人事物。有時少說一點話，多聽和看別人說話。把握一些奇怪的時刻觀察人，比如媽媽對你碎碎唸時，別只自顧自的想逃跑，分點心觀察一下碎唸中的媽媽。真正的對身邊各式各樣的人感興趣，去關心這些人的想法，那些都會成為你親眼見證過的案例，你自己才會有信心，知道什麼樣的人在面對某些事時會有哪些反應。然後面對表演的時候，你才可以有更多選擇放入適當的表演。人有千百萬種，你蒐集更多的案例就不會自己侷限自己，不會每到表演的關頭就拿出統一制式化的表演。

最後請相信你的觀眾。努力給出更多不同形式的表演和故事，不要低估觀眾的鑑賞、理解能力。唯有和觀眾一起往前，我們才能免於自我制約。

◉ 六、表演淪為單純的模仿

我說過我們自小就是從模仿家中長輩的行為、生活習慣，來學習生活的技能。在表演上我也常鼓勵學生先去多看一些美的藝術、好的戲劇作品和表演者的表演。畢竟你對世界一無所知是比較難以去想像的。我更主張學生如果有機會應該多接觸一些不同派別和理論的表演老師。多看多聽，有了一定的數據之後，你自然就可以做歸類和整理，也可以感覺自己的喜好或判斷自己適合的方式。然後接下來最重要的就是了解自己，並且將所看所學的東西，化成屬於自己獨一無二擁有的。

我曾經看過一些演員，而且比例還不算低。他們有些非常之熱愛一些電影男

演員的帥氣演出，然後就會想要模仿。私下模仿不過癮，還拚命的在自己表演時找到機會就耍帥。有種學了個新把戲就急著想要表現的感覺。但很多時候那只會讓觀眾覺得出戲。一是那些耍帥可能屬於電影男明星的符號性太強，二是其實那種方式一點都不適合那個演員自己的特質。更糟糕的是，其實不見得符合劇情和角色還硬要耍帥。

我還必須要慘忍地提醒，一開始我就說過表演首步在於認識自己這個工具。就算你覺得你模仿某某影帝影后級的表演唯妙唯肖，但眼耳鼻嘴皮相就是不一樣，呈現出來的效果就是會不一樣。

有些人是一路都在模仿某種特定風格，還有少數是模仿各式各樣的風格。但起碼被模仿的也都是好的典範，如果模仿得認真，也有運氣不錯的演員，展現出來的成果在市場上也還算受肯定。只是表演這件事我認為是很私人的。如果只是用上自己的血肉而沒有融入自己的靈魂，充其量只能成為一個你模仿對象的次等品。

還有一種模仿也要特別提出來注意的，就是表演上的文化差異。

人來自於土地的孕育，文化和風土民情都息息相關。所以不同的土地、天氣、文化會產生不同的族群性和情感連接的方式，表達情感的能量和方式都略為不同。有些人習慣只大量的觀看歐美日韓的表演作品，並且一味的想模仿，我雖不認為是完全不可行，但那有先決條件，作品本身必定是作為特殊的存在。必須是在從創作到導演都整體製訂的特殊風格下，才能有完整合理的表現。而實際上，我好像還沒有看過這樣的作品。

畢竟大部分源頭的主創者都是希望能創作出和生長土地息息相關的生命故事，一般來說演員比較是創作的中游，身為演員的我們不能在表演上獨立存在於作品文化之外。你可能會質疑，不是說過人和角色有千百萬種嗎？難道那種表演就不能視為一種真實的存在？這就是奇妙之處了。如果你只是單純模仿表演要硬套在我們的作品裡，就是會有微妙的突兀。一般觀眾可能覺得這個演員好像表演方式和其他演員很不相同，但同業人員就會明顯感受到那不是一個真正有生命，

有真實基底支撐的角色。所以不管什麼樣的學習都要取捨，思考後再融為自己可用的狀態。

永遠不要忘記每個演員之所以珍貴，就在於我們的身體和靈魂獨一無二。千萬不要讓自己淪為模仿的鸚鵡。

◉ 七、一味的討觀眾笑

這是一個充滿壓力的年代，市場上充斥著各類的紓壓小物。大家的時間都匆忙有限，所以看來都缺乏耐心。我們不管做什麼類型的表演，都希望可以吸引著觀看者的眼睛，讓他們有耐心看我們的作品且得到紓壓。於是好像不管什麼表演性質的作品都有一個重責大任，要逗觀眾笑。

戲劇作品是如此，事實上近年劇場有很多開出好票房的，多是偏幽默的喜劇或相聲和脫口秀演出。教人做報告的專家也不忘提醒大家一個重點，就是報告時

要點綴幽默、說笑話，連當紅的補教界老師有時也是在比哪一位說的笑話多。聽起來讓觀眾笑很重要啊？那為什麼說一味的討觀眾笑是錯誤觀念？

我不是說幽默不重要，而是很奇妙，討觀眾笑這件事好像就是不能放在表演者的心中。

其實觀眾對表演者而言一直是奇妙而難以預期的生物。你很難完全準確的預期觀眾何時要哭、何時要笑的反應。有時角色的狀況明明很窘迫，但觀眾卻笑了。有時我們也常常收到觀眾的回饋，他們會哭泣崩潰在各式各樣劇中的角色都還沒情緒瓦解的點。唯一屢試不爽的是，只要表演者貪戀或是試圖預期和暗示觀眾笑，一切都容易變得卑微、尷尬和不好笑了。

我大一剛進學校沒多久，一個學長邀請我參加某晚的音樂之旅。先是去國家音樂廳聽古典樂，再去西門町聽民歌喝咖啡。音樂都很好聽，本來都滿開心的，最後一切卻毀在那拚了命想說笑話讓聽眾笑，覺得自己很幽默的男歌手上。那位男歌手台上說話的比例大大超過唱歌，而且擺明了就是覺得自己很會說笑話。明

明聽眾也沒什麼反應，但他說完後還會有個微妙的停頓，彷彿在說：「這裡你們該笑了，我等你們笑出來。」我是個很害怕別人尷尬的人，此時我已經無法專心喝咖啡或和朋友聊天，而是在等著他那微妙的空拍陪笑。同桌的學長原來也有一樣不適的感覺，他比我直接多了，隨即說：「受不了這個男歌手，我們走吧！」

在劇場的演出，類似這種預期觀眾笑點的失敗例子更是多到不勝枚舉。當有演員在台上發現觀眾笑，興奮貪心地想要延長觀眾的笑聲……這種不懂得見好就收，最後就是會尷尬終了。當前一天觀眾笑在某個出乎我們意料的點上時，我們通常反而會互相提醒今天演出千萬不要預期。因為表演者自己一預期，奇妙的魔法就會被戳破。也曾有一些戲劇創作的出發主旨就在要很好笑，在劇本中加入了滿滿的笑話和笑點，但通常結果是內容空洞、尷尬和不好笑。

所以表演者在思考角色和演出時，真的要提醒自己別想著一味的討觀眾笑。

表演者可以自己試驗一下，一旦表演者把討觀眾笑變成主旨，表演的姿態就會有某種祈求、尷尬的卑微。那種不值錢的姿態不是會讓觀眾一起尷尬，就是會引起

觀看者的厭惡和輕蔑。那樣反而會適得其反。

就算是一個擺明了要幽默的短劇，表演者還是要把專注力放在故事結構、角色關係和角色的困境上。引發觀眾開心的，除了節奏，最重要的還是我們對事物上不同看法的衝突、錯置和角度所延伸出來的處理態度。

八、在生活裡表演就是虛情假意

我們在生活裡原本就很本能的在扮演很多的角色，假設我們更貪心的想要讓表演這件事，成為我們可以自覺的拿起來用於面對不同的對象時，就是虛情假意嗎？

做專業表演者的人在生活中難免會有那麼一兩次的機會被質疑，「你現在是不是在對我演戲？」這句話背後的意思是好像我們演上了癮，我們慣性的虛情假意。這通常也是容易讓表演者秒怒的點。首先，其實大部分我認識的表演者，工

作之餘是懶得做任何扮演的。不要說扮演了，有些用任性自我來形容可能還比較適當。很多表演者都是情感豐沛的性情中人，不工作時情緒是很需要放鬆的。像我個人不工作時其實很宅，不用與人相處時，頭腦的ＣＰＵ運轉可以放慢，需要擁有很多發呆清空情緒的時間。同行大家有時會開玩笑說：「我表演是能賺錢的，現在沒有錢誰要演！」再則，連我們台上的表演都是「假戲真做，以假亂真」的真情真意。

在我們生活身邊應該都有遇過那種被大家認為很假的人。不管是假裝有氣質，或者總是讓你覺得是假好人。但那樣的人不少是可以長時間，甚至是你認識他以來一直都是那個樣子。所以什麼是假？其實我有時不太能區分這種差別。如果有人可以用絕大比例的人生或幾乎一生做同一種人，那還是演的嗎？還是只是他的表達方式不為大多數的人所理解？或只是他的好超乎我們的想像？

日本有一偶像明星木村拓哉。他自十九歲出道，他和所屬的團體ＳＭＡＰ在日本一直有很高的人氣和地位。他個人為人所喜愛的一個特點就是，他很忠於

他的工作。他認為自己被人喜愛、當作偶像，相對有責任也應該扮演好這個角色，所以要求自己只要出現在他人面前，就要扮演好木村拓哉這個角色。他今年五十一歲，這個角色已佔據了他大半的人生，我甚至懷疑他自己還分得清哪些是扮演和本我？

如果我現在其實心情不佳，但我遇到一個小女孩，想要對她表達善意，所以我用上表演的概念整理了自己原本的情緒，然後選擇了適當的柔和表情、語調，甚至加上了微笑和小女孩溝通。這叫虛情假意嗎？我只是想選擇合宜有效的方式表達，而且還因為生理上刻意的微笑帶動了心理的狀態。我心情還不小心變好了，這種因刻意表演隨之而來的愉悅也是虛情假意嗎？

如果我和家人在不同階段的關係有不同的緊張，我是不是可以運用我學到的表演，在不同階段選擇自己適合扮演的角色和家人相處？我特別選擇家人的關係，舉例是因為家人不像朋友，你合不來就可以選擇避開。這個概念某種程度有點像是《24個比利》（The Minds of Billy Milligan）那本書所描述的狀態。比利他會在

面對不同危險的時候，派出不同分裂出來的角色來面對不同的狀況和人。只不過比利是因為自小就承受了太大的精神壓迫所以精神分裂了。但大部分的狀態下，讓不同人格特性的自己出來面對世界，比利的確會感覺安全許多。而我們沒有精神分裂，只是運氣很好我們擁有表演訓練，可以試著讓自己的不同面向出來面對不同的狀況。所以我說人人都需要表演的練習。

我有一個朋友，從小媽媽就偏愛她的哥哥。家裡的現金和房產都因為她是女生所以擺明了只會留給哥哥。但長大後其實拿錢回家和照顧父母的都是她。年輕時性格也很強，更遺傳了媽媽的能言善道，總是和嘮叨的媽媽性格不合吵個沒完。但有一天她可能是意識到媽媽年紀也大了，或是覺得明明照顧家裡的都是她，卻還留下和媽媽爭吵的壞名聲很不值得，反正她就突然決定要「扮演」一個好女兒。這裡她並沒增加什麼勉為其難或是困難的扮演，就是用上表演裡的刪去法。因為她的目的是扮演一個好女兒，而不是一個改變七十幾歲媽媽人生觀的導師。角色設定很清晰，所以她就是在面對媽媽時盡量少說話，多聽媽媽說。當媽

媽又開始嘮叨碎唸讓她快要扮演不下去時，耳朵適度地關上或是起身去上個廁所，然後再重新啟動快要瓦解的扮演狀態。什麼意思呢？其實有時這個扮演就是要有點疏離感。她不能真的把自己當成「女兒」和媽媽相處，因為只要她是女兒，那就容易會和媽媽較真，情緒就會很多。她反而要提醒自己是在「扮演」一個「好女兒」，所以她不會有那麼多和母親相處的舊有慣性。而因為沒了她平常一來一往的回嘴，媽媽嘮叨的時間也就縮短許多。她再想想好女兒要做什麼？也許每次回去時買個小東西，有時候她甚至只是先打個電話問媽媽需不需要幫忙買什麼回去。朋友說很奇妙，不知道是不是湊巧這些被傾聽、被關心的感覺正好是老人家所需要的，媽媽對她的態度好像沒有那麼苛刻了，她們的關係因此和緩許多。雖然她並無法改變她的媽媽，但她還滿喜歡她自己扮演的好女兒。慢慢的她甚至沒有需要啟動扮演的感覺。對！她本來就是好女兒！

我想這裡無須我提醒，這種生活裡的扮演都是有一個終極目的：讓我們在面對不同的生活或是人際關係裡能夠更加自在，或是讓我們慢慢靠近自己想要成為

的自己。絕不是讓自己隱忍成為被壓榨的人。

如果透過訓練選擇適當的扮演，能讓自己有一個更舒服的心理和狀態，那就是「假戲真做，以假亂真」成為真情真意的生活。

課堂精華回顧

尋找生活中類似的經驗，做替代的感官轉換在表演裡是非常重要的。在我們還沒有那麼多煩惱、憂愁、傷心、失去的經歷，隨時努力記下我們類似的情緒，將其保存起來在表演需要時拿來轉化。很多表演者在面對

生活中遇到的傷心或憤怒的事情時，都還會有一個理智在提醒自己「記下這個感覺」，也許以後表演是用得上的。

我認為更重要的是，表演者必須要有很強健的身心靈。承載角色的容器本身當然必須強韌，才能承載各式各樣的靈魂。要不然一個角色就讓你垮掉、出不來，你要如何去扮演其他的角色呢？

輯二

演員的工具

第五課

暖身準備好「中空」狀態

演員Ａ總是看來非常繁忙，匆忙來現場後常常都還在電話裡處理著事情。平常大家都看著他如此繁忙，有些事如果覺得不算大問題，就體貼的選擇不吵他。今天他還遲到了，一進來就氣急敗壞說他在來的路上車子與人擦撞。他抱怨對方耽誤了他時間，居然還和他爭執對錯。同事們都忙著關心他身體是否有受傷，花時間聽他紓解情緒。看他遇到這樣的倒楣事心情不好，大家的情緒多少也受影響。甚且不太好意思再針對排練的問題跟他討論。

演員Ａ這樣和同事們的溝通狀況絕不是一個有效的工作狀態。如果大家都花了時間要來工作，應該把握有限的時間純粹花在該專注的事情上，把該溝通的細節都弄清楚。這樣反而才是真正節省大家時間的方式。所有的工作都是如此，更別說表演原本就是一件需要扮演另一個角色，需要用角色情緒來呈現的工作。所以情緒的穩定和「中空」是很重要的。

第一步暖身的重要

我在帶著大家進入表演的第一堂課就是暖身。暖身？有那麼重要？

就跟我們以前小學一早要先做健康操，現在很多企業在工作前也會讓員工集合做個暖身操，這個道理就像所有工匠在工作前會先整理準備好自己的工具一樣。演員的工具就是自己的身體和心理狀態，所以必須將「工具」整理到一個「中性」的姿態。所謂的中性，是某種程度的清空、乾淨狀態。情緒、表情上沒有特別的喜怒哀樂。身體舒適靜止，亦無展現特殊性格、狀態的體態。

然後開始從頭到腳專心的活動身體。暖身可依著不同年齡、不同個體的身體狀況，調整著屬於自己的強弱。除了是要將身體活動舒展開來，重點是在於要「專注」！藉由專注的暖身，將注意力拉到很純粹、動物性地感受自己的身體狀況。也許有些人還沉浸在剛和情侶吃完飯的喜悅、心裡記掛著進到工作場合前看到的帳單或是煩心家人之間的不

愉快。這時就要藉由「專注」的暖身把這些情緒先清空。唯有將自己整理成一種「中空」的狀態，才能讓即將要扮演的角色「進入」。

這種角色「進入」的概念，我喜歡用像乩童起乩的狀態來形容。就像乩童要起乩前需要「淨身」，演員要扮演角色前也需要一個清空雜訊的「儀式」。

不管進入的角色是哪一尊神明（角色），每一個乩童都是用自己現有的面貌、聲線、身體來展現。換一個說法，就算是同一個神明（角色），如果是藉由不同乩童的身體現身，也都會呈現出不同且獨一無二的風貌。但那也是不同演員之所以珍貴的地方。

絕大多數劇團在正式演出前的十五到二十分鐘，會有一個所有演員和導演組的暖身。通常是由所有演員輪流帶領大家做暖身的動作。也有許多用成熟演員的劇團，是讓演員依照個別的身體狀況暖身，畢竟只有演員自己最了解原本身體的條件和演出身體的需求。共同的是，最後都會有一個「集氣」。大家圍成一個圈，將所有人的手搭在一起齊喊加油！加油！加油！

這個集體的暖身，也是想將所有演員的注意力從演出前繁瑣的準備中，拉回到注意身體和心理的「中空」狀態。並藉由共同做一些規律相同的動作，將所有演員的關注力放在彼此身上，大家調和出一個演出前相近的頻率，然後共同喊出「加油」後，就猶如「儀式」啟動！

接下來演員們會安靜的各自離開，把握最後的十分鐘做各自不同習慣的上台準備。據我所知，有上廁所、靜坐、檢查鏡中自己，和等一下在台上的親密角色做最後細節確認、擁抱互相鼓勵。有些是檢查道具、提早站在翼幕邊感受……各式各樣都是演員上台前很私密的時空。

回到「中空」狀態

有少數表演者喜歡到處聲稱自己從演出角色開始，就連生活都會讓自己隨時活在角色的狀態裡，想藉以表現對表演的專業。有些初學表演的人，在不了解的

起始會相信、憧憬這樣的狀態。以至於我在教課時都必須提出來提醒學生，這種迷思的不可為和危險。就我表演的觀點，這不只是謬誤，事實上也會對表演的對手和生活的夥伴產生困擾。

用理性來判斷，有時表演裡故事的時序是很長的、狀態是很繁複的。那種號稱自己一直活在角色狀況裡的表演者，到底是活在什麼階段的狀況？舞台劇常常是人生或事件的濃縮版，角色又不見得只有一種單一狀況或情緒。影視表演更不用說了，常常需要因應場景、造型等狀態拆開場次來拍攝。拍攝又因鏡頭移動、重新打燈，過程更是斷斷續續。恕我直言，講穿了那一類號稱自己長時間沉溺在所謂角色裡的表演者，比較是努力的想「扮演」看似專業的角色，實質上是浪費很多本應該抽出角色去好好生活的時間。好！對方可能會吶喊：我是真的無法從角色中抽出！那我們從情感的角度來看，一個已經分不清楚真實生活和角色的人，很可能是在心理上生病了。而這種生病的狀況是無法準確的掌控情緒，不只對自己危險，也可能會傷害到無辜的對手，所以那根本稱不上是個專業演員。不

管是上述哪一種情形，都只是再再表明演員在工作前沒有讓自己回歸到「中空」的狀態。

如果是剛演出完覺得身體和心理狀態還殘留演出時的情緒，這時演出後一個簡單舒展專注於自己身體的暖身也是必要的。就像工匠工作後清理工具，我們也要將角色清出讓身體和心理回到中性的狀態，然後就好回去過日子。

這運用到生活上是一樣的。工作前暖身清除多餘的情緒，進入工作狀態的角色扮演。工作結束後，起碼伸個懶腰，吸氣吐氣放鬆，回歸生活角色。不要全攪在一起，要讓身心靈有扮演區別的能力。這樣才能工作有效率、少情緒，生活多一點點品質。

事實上，身為演員更是需要強健的身、心、靈。演員是需要經過專業的訓練。

在劇本情境的需求裡，適當、準確地用已身有限的身心靈這個工具來表達情感，並求能有效的將情感表達給觀眾感受。如果過於脆弱或生病，只要演出一個脆弱的靈魂就廢了，那還怎麼有辦法演出各式各樣其他豐富的角色？或者在同段時期

交錯演繹不同的生命？

下戲的時候請好好過自己的日子，養出一個屬於自己獨一無二的「乩身」。

每一次進排練場（工作場），演出前透過專注暖身的這個儀式，將演員的工具（身心靈）磨亮，處於一種乾淨、富含包容的狀態。然後，讓角色藉由這個身體有體溫的「活著」。

課堂精華回顧

暖身可依著不同年齡、不同個體的身體狀況，調整著屬於自己的強弱。除了是要將身體活動舒展開來，重點是在於要「專注」！藉由專注的暖身，

將注意力拉到很純粹、動物性地感受自己的身體狀況。摒除掉每個人原本從不同地方帶來的各種的心理狀態。唯有將自己整理成一種「中空」的狀態，才能讓即將要扮演的角色「進入」。

第六課

養乱身之前

演員C曾和我聊過她的苦惱，她身高近一百七十公分，骨架也不算細，學生時代還是跑田徑的。她說她很難有機會演一些設定上比較纖弱的女主角，因為就算男主角比她高，但很多都很纖瘦，她站在男主角的身邊實在很難看起來小鳥依人。總感覺她還要保護男主角。

演員L是個長相漂亮、聲線輕而溫柔的女生。表演課時我常常必須提醒她「大聲一點！把話丟出來！」有一次她去甄試了一個性格帥氣的女學生角色。據她自己說，她一開口試台詞，連自己都覺得不像。結果當然沒甄試上，回來看來十分沮喪。

在要討論當演員扮演角色之前，首先要先「看清楚自己」和「認識自己」。

這裡不是要談什麼心靈雞湯，而是需要務實的先了解你／妳所擁有的工具——面

貌、聲線、身體、心理——本身的優點和缺點。因為演員所塑造的角色將來都是要建構在自己原本的工具之上。

每個人都有與生俱來的樣貌，每一個樣貌都有些微的差距，也都獨一無二。

每一個體光是（中性的）站著，就可以給別人很多故事聯想。你想一想自己身邊認識的朋友，有些女生可能身高、體重，甚至三圍都一樣，但甲女看起來很性感，乙女你覺得她看起來很賢慧。這是屬於每個人獨特的質感。也很容易是製片、導演或朋友們對你的第一印象。不可否認在製片或導演們有機會看到你其他的表演作品前，他們也只能憑藉著這第一印象，來判斷你是否合適他們心中設定的角色。

今天如果找甲女扮演性感尤物，找乙女演出一個認真的新手媽媽。這一切好像簡單而明瞭。但演員一般不會甘心於此，通常都希望自己有更多不同的可能性。如果這時變成甲女要去飾演嫻靜的母親，乙女要飾演風華絕代的歌女，確實的明白真實的自己與角色的距離，就是一件很重要的事。

像我很清楚自己眼睛大又帶一點鳳眼，不笑的時候看起來很嚴肅。而且眼睛

大但眼球就只是正常大小沒有跟著特別大，所以眼神總有種冷漠的氣質。那種有天生親切臉的女生，坐在一旁很自然就會有人攀談。據朋友說，我周遭常會散發一種閒人勿擾的蕭殺之氣。如果我還不小心看他們一眼，他們會以為哪裡惹到我生氣了，天知道其實我只是坐著發呆。

記得國中的時候，班上有一個我其實很不熟的女生，但對她文筆很好印象深刻，總會好奇地想偷偷看她是否在看什麼課外讀物。有一天我被導師叫去辦公室，因為那個女生跟老師說她很害怕，也不明白到底哪裡惹到我，為何我一直在瞪她？我無言……這整件事情無奈的好笑。但也感謝因為這事件，我從那一刻起就明白自己先天的條件，原來我與傳達親切的距離比他人來得遙遠。如果我想要和天生有親切感的女生表達到同等級的親切，我就需要多做一些。整個內在能量都要變大，也許必須笑得大一些、久一點，再加上一點小動作或者直白親和的語言。

當然現在時代進步，很多人有很好的妝容技巧，可以改善面部的線條。這幾年連我眼睛的問題也有自然的瞳孔放大片可以幫忙改善。雖然有人怕影響眼神情感的

傳達，不喜歡用瞳孔放大片。但那反而可以幫助我消除掉一些過於強烈的「特色」，是利多於弊。所以這幾年我回到影像表演，就會依照角色選擇不同的隱眼來工作。

◉ 老天爺賞飯吃 VS. 演什麼像什麼

有些表演老師會告訴你，表演就是要內在真切，只要情感是真的戲就會好看。這話我認同，因為真切的情感的確是一切表演的基礎。但這對我來說並不夠。

請記得！就算你情感滿溢外加真實誠懇，但如果不能了解自己先天上的優缺點，並經由專業的訓練將情感準確的藉由外在的工具（面貌、聲線、語言、身體）有效地傳達出去，內在情感再真、再豐富也沒用。

見過有些演員會說他自己的表演很真、很足，只是很內化。搞得觀眾像是看著國王的新衣，疑惑感受不到那些角色的情感都是因為自己太愚昧了。我來當那個說實話的孩子吧：那不是什麼內化，而是無效的表演。

在歷來演員的系統中的確分成兩大類：第一類，最典型的是好萊塢一些系列電影主角，像早期的西部牛仔，後來有〇〇七系列、各式各樣救國、救人質、救小孩的災難英雄等等。這些主角大多都扮演著同一種類型的角色，也就是「扮演與自己天生樣貌、氣質相近的角色」。我都稱這一類演員是老天爺賞飯吃，他們有一種與生俱來的魅力。通常只要能自在地展露出自己的特質，就能被喜愛和使用。

當然要能自在的展露自己，這也絕對是需要藉由表演訓練來認識自我的。我也曾和那種本人平常質感就和角色一模一樣的素人演員合作過，一開始導演很開心自己輕易找到合適的演員。但表演需要依照劇情發展出適當台詞、走位、情緒，這些都很繁複，沒有經過表演訓練光只憑自己本身的特質是展現不出來的。果然很快就成為導演的噩夢。

第二類，是「演什麼像什麼」。這通常也是我們做表演訓練教學的目標。一般而言更是身為演員所嚮往的境界。要老天爺賞飯吃是可遇不可求，但熱愛表演的你／妳無須氣餒。表演是有方法、可訓練，我們還是可以從自己身上自覺的開

發掘出一些特質，並將它細細地磨亮。

好，現在一旦「看清楚自己」和「認識自己」後，你／妳就會殘酷地發現一件事：就是自己是有侷限的。咦？剛剛不是說身為演員希望自己訓練後的目標就是「演什麼像什麼」嗎？是的，表演訓練的過程中，如果你／妳願意誠實面對自己來掘出情感，並努力訓練自我的心理和生理狀態。在心理、技巧和精神上，你／妳是絕對有條件「演什麼像什麼」。但我喜歡舉一個極端的例子：如果今天你身高一百五十公分，要去應徵一個巨人的角色，如果你身為製作人你會選擇自己嗎？我想除非是「定義」上的巨人，不然因為外型的限制，其實你不用太執著於此。或者像本章一開頭說的演員L，她當然可以用表演來呈現帥氣的女學生，但聲線卻不是短時間可以被改變的先天狀態。如果有其他的演員選擇，我想演員L就算再不錯，可能挪到其他角色還是比較可以各有所發揮的。

大部分的表演訓練裡不太談論這個部分，但我認為提醒大家了解自己身為演員的限制，可以讓志在成為專業演員的同伴們，在面對業界殘酷的選擇中放自己

一馬，無須鑽牛角尖懷疑自己的才能。演員就是要在自身有限的條件裡，積極地訓練並尋找出表演的多種空間。

下一章就要來討論擁有多少的可能性。

課堂精華回顧

在討論當演員扮演角色之前，首先要務實的了解你／妳所擁有的工具本身的優點和缺點。演員所塑造的角色將來都是要建構在自己原本的工具之上。每個人都有與生俱來的樣貌，每一個樣貌都有些微的差距，你會殘酷地發現一件事：就是自己是有侷限的。無須鑽牛角尖懷疑自己的才能，演員就是要在自身有限的條件裡，積極地訓練並尋找出表演的多種空間。

第七課
我是誰？

上一章提到扮演角色前的第一件事是「看清楚自己」和「認識自己」。如何做呢？

看清楚自己

◉ 練習 1

你/妳每天都會照照鏡子嗎？但你是否只局部的注意到今天瀏海不順、眉毛睡亂了或是黑眼圈有點重？平常我都會不斷地提醒學生「細節！細節！細節！請給我細節！」但這個時候我希望大家要跟自己保持距離，很「客觀」的看自己的一個大輪廓。

請用一種看陌生人的角度來看自己。用你生活至今的人生經驗來判斷，你在鏡中看到了怎樣的一個人？就像我們在生活中，常常會主觀的評斷某個坐在我們

隔壁桌的女孩，想像她應該是個什麼樣的人。就像你會沒由來的看著某個速食店的店員順眼，所以希望輪到她來幫你點餐。請「疏離」的看著那個自己，那種髮型、身材、衣著、長相。你覺得鏡中那個他／她是什麼個性的人？

練習 2

上述的進階練習。找幾個朋友用第一次認識你的眼光，來說出他們對你的感覺。

每個人因為生長環境、遇到的人，生命經驗不盡相同。所以對你的看法也略有不同，但你一定能在其中得到一個較大值的樣貌。那還是可以給自己一個參考。不過這種練習，我不太建議自己找朋友練習，最好是在有老師帶領下的表演課堂上練習。因為當對方都不是經過專業的訓練，又沒有一同上表演課分享私密的情感，在分享他們對你第一眼的看法時，是極容易擦槍走火產生彼此的不悅。

練習 3

利用手機錄下自己全身走路的姿態。正面、側面、背面。沒有特殊的情境設定，不疾不徐，就是好好走路。

走路的姿態也會顯現出一個人的性格。細細觀察自己的走路重心和方式，有些人行走時會微微地護住或小心地著地，那裡可能記錄過你生命歷程裡曾受傷或直覺想保護的脆弱之處。形體上是否有肉眼看得出的失衡歪斜？那可能也預告了你將來身體容易疼痛的區域。所以看清楚自己身體固有的使用方法，才能在遇到角色時做修正，更是有助於將來保健自己的身體。

而這個練習不是只做一次。每隔一段時間就做一次「看清楚自己」的練習。

因為你／妳會成熟，會變老。隨著人生經驗的累積，你的心智會影響你的外在。

無論是造型、衣著、儀態或是那張臉。但這個改變也是最有趣，充滿希望的部分。

不管你現在還多年輕，去翻找看看你兩三年前的照片。你一定也會看到自己的改

變。

面相會改變？那麼養自己的那張臉，就成為表演訓練裡重要的一環。而這也是為什麼有愈來愈多的個人和企業，縱使不是想要成為專業的表演者，也要來參與表演的課程並受益良多。

大家都知道「相由心生」。要養外在的面貌，要由心養起。誠實的面對自己一直是表演的第一步。演員是無法拿出自己不曾擁有的東西，唯有隨著生命經驗真實的累積，可以拿出來挑選的東西才會變多。

認識自己

在我學習表演和實際表演的歷程中，我一直覺得那就是一個不停歇認識自己的旅程。

但我認為「認識自己」在表演的領域裡，絕對不是簡單的自己覺得「我就是

怎樣的人」，我和自己取得共識就完成了。

大家應該都聽過佛洛伊德所提出的人格三大部分，分別是本我、自我、超我。

「本我」隱藏於無意識中的欲望。「自我」在現實環境中由本我中分化發展而產生，負責處理現實世界的事。「超我」於人格中管制地位最高，是良知和內在的道德。

我認為在表演訓練的路程裡，我們除了要去理解以上佛氏所說的自我人格，更要不斷檢查、分析自己的是，「我以為的我」、「真正的我」、「我希望成為的我」，還有很容易被刻意輕忽掉卻非常重要的「別人眼中的我」。

◉ 從「我以為的我」到發現「真正的我」

我們常可以聽到很多人對於自己是一個怎麼樣的人侃侃而談。或者是驚呼星座、人類圖、占卜、ＭＢＴＩ人格測驗，各式各樣的心理測驗怎麼把自己料得如

此的準！但身為表演者要冷靜的思考，真的準嗎？你正在侃侃而談的那個人，真的是你自己嗎？其實那些多數是「我以為的我」吧。很多人會說，我當然會是最了解自己的那一個人了。是嗎？你／妳有好好學習常常「客觀」的檢視自己嗎？真實的狀況是，面對自己常常最是那個很難客觀的人。或者，你以為的你自己，你／妳確認有適度的讓某些特質展現出來過嗎？

例如：你從來沒有對身邊的人事物展露過熱情，而你說其實自己內在是個熱情的人。那……真的只能算是你以為的你自己。就和表演一樣，很多人會說：「表演就是將現實生活（真實的表象）呈現出來。」何謂真實？現實裡的真實繁複得不得了，有時真實的情緒藏得深不可測。然而如果在表演裡你都選擇走這一路（還美其名為自然），從來不把內在情緒展現出來。那我會看不到你建立的角色輪廓，或者我會直接斷言其實你的內在也「沒有」建立起角色的那些生活、細節和態度。

我想沒什麼人敢說認識「真正的我」。我也說了對我而言表演的歷程，就是

一段不斷認識自己的旅程。這旅程目前看著是沒有停歇的一天，將繼續隨著生命經驗的累積不斷地變形。我常說：「我現在說的話我現在絕對負責。但幾年後我自己都不見得還會認同。」隨著歲月的累積，自己都會驚訝於自己用不同的觀點在看待同一個事物。我還常隨著扮演不同角色的機會，讓自己從沒注意、隱藏在身體裡的部分殘塊活了過來。然後你會驚訝於自己原來還有這個部分。有些是正面的，也不可否認有些是讓自己難堪的。

而不是從事表演的大眾，最常見的就是在生活或工作中遇到不同的人時，會激發出你／妳的不同面目。然而表演訓練就是在這個部分對所有人都有趣且有用。很多人就是藉由表演訓練，挖掘出比自己想像中還要強韌的真我，或者是讓自己更喜歡的樣貌。然後我們當然不能讓那個真我一閃即過，要學著抓住那個部分，讓它穩定的留存在生活中來完整你／妳。

所以請繼續好好生活，然後期待旅途中那個會突然在路邊出現帶來驚喜的每一個「真正的我」。

「我希望成為的我」

每個人從小也許對自己都有一個想望，幻想自己會成為什麼樣的一個人。我有一次在整理衣櫃要做斷捨離時，才發現自己居然有那麼各式各樣的衣物，真的是風格迥異。沒錯！那裡面絕大部分是「我以為的我」，但也有許多是「我希望成為的我」。我潛意識希望在現有的外型基礎上，藉由衣著讓我靠近另外一個我想望的形象。

「我希望成為的我」幾乎對所有的人都同等的重要。事實上，我認為當我們想要有所改變，換穿衣風格這件事幾乎是最快、最便捷可以有效呈現的方法。

當我們隨著年紀、工作、生活圈，希望自己呈現出不同面貌時，經過訓練就可以檢查自己想要的改變，也可以有方法依著所認識自己現有的條件來做調整。說穿了，很多女性雜誌、工作必勝穿衣、約會穿搭、衣著色彩學書以及妝髮教學等等，

都是在教大家如何靠近「我希望成為的我」。事實上我也鼓勵大家多給自己一點彈性。先簡單的選擇幾件自己比較缺少的樣式、顏色服飾作嘗試，讓自己像芭比娃娃一樣的換穿衣物，然後別忘了要「客觀」疏離的看著鏡中的那個他／她。你會在腦海中儲存下自己好幾個可能性，當需要拿出自己不同的樣貌時就可以方便快速的判斷和選擇。藉由外在先簡單的切入，「疏離」的看著鏡中的自己：那是一個什麼樣的人？是否有接近「我希望成為的我」？讓這個形象在外人面前出現，然後再藉由外人對這個形象投射回來的反應，幫助你自己內在一起成長，讓內外都慢慢靠近那個「我希望成為的我」。

就專業表演者而言，除了內在的塑造角色生命，如何建構外在的形象也是同等的重要。一個角色會在什麼場合選擇什麼樣的衣著，在在表達了這個人的思考邏輯、情緒和態度。那種不思考場合呈現外在的角色，那又是怎樣的一種人？其實那都是與角色共生。重要至極，絕對也是表演者的功課。

老實說，過去我曾經一味的信任專業的服裝設計，所以除了上台實際的方

便使用度外，就不太在角色服裝上參與意見。但現在回過頭檢查，會察覺一些缺失，也讓角色不夠完整。其實如果在角色創作的過程中能和服裝設計有更充分的溝通，服裝甚至可以幫助演員在表演上達到事半功倍的效果。

舉一個較明顯極端的例子：如果一個角色在全劇的衣著都是硬版質材和有稜有角的剪裁，那這個角色不管在劇中說自己做事彈性有多大、性格有多柔軟，觀眾都很難全然相信。並且還會進一步去思考角色說的話和外在呈現差異如此之大的原因、衝突在哪裡？這個衝突如果是刻意地，這個落差本身就包含很多心理狀態和故事。如果單純只是服裝上判斷的失誤，那會成為表演上很大的絆腳石。

所以在這裡就不得不提到表演者的訓練素養。根據以上的例子大家應該就明白，表演者不只是要學習表演本身，其實也要學習服裝、舞台、燈光、編劇、導演、心理學……。相對來說其他舞台專業也都應該共同具備這些基本素養。

以前我的母校國立藝術學院（現臺北藝術大學），最初設計的課程就是讓所有學生進校後，先同時學習表演、導演、編劇、燈光、舞台、服裝、理論。然

後再依照個人志趣和專長，分科繼續精進。這樣一來，不管你最後主修的類別是什麼，你對其他的分工也都有基礎的了解。這對於自己的專業部分和未來各部門合作都有實際正面的幫助。例如：自己學過表演的服裝設計，就不會設計出只服務角色形象需求，而忽略表演者在台上方便行動使用或者配合心理狀態穿著的服飾。

「別人眼中的自己」。現在整個世界都非常尊重自我的個體，到處都在主張活出自我，說著別管他人如何看待自己。我認為在生活中認同自己、活出自我當然很好。但以專業表演的觀點來看，我們的工作就是要詮釋出身邊觸目可及的所有平凡小人物。當然如果你是祖師爺賞飯吃的那種個人特質強烈且充滿吸引力的演員，而你也決心往那個方向走去，那我誠懇地祝福你。如果不是，我建議演員

還是保持一種較「中性」的狀態，可能性會多一些。更現實的是，通常製片或導演們不見得有機會先看過你其他的作品，對你的第一印象可能只有幾秒鐘。你不能指望別人對你充滿想像力，所以你不得不正視別人眼中的你是什麼樣子。尤其如果你有想要爭取的角色，你起碼可以用自己的想像和判斷力（也只能試著用自己的想法，畢竟你很難揣測製片和導演的心意），來修正「別人眼中的自己」，拉近自己和角色的距離。

在表演的選擇和判斷上更不能忽略這個先決因素。表演不能自溺，絕不是自己覺得完成角色即可。表演者傳達表演的目的地是觀眾。觀眾就是所謂絕大多數的他人，表演者在詮釋角色時還是要和導演共同尋找出一個能和觀眾取得共鳴的頻率。如果你們選擇出一種太冷門的樣貌，觀眾無法辨識認同，就更別說能理解角色，進而得到感動。大眾對於各種角色的認同，其實就是社會的觀點。而現在每個角色的生命又藉由你／妳來展現，那「他人眼中的你」就是角色最終的樣貌。

至於對其他不是從事表演的人而言呢？這時候可能就會有人說，難道一定要

被社會觀點給箝制住？當然不一定。你可以頑強地抵禦社會的目光，忠實的做自己。但先決條件是，你必須自覺的先認識自己和社會觀點的差異，而不是對自己的這個渾然不自知。你也必須有勇氣承受這個社會對異己的不公平待遇。這個社會仍有許多還需要進步，和爭取平等的空間。我們一定都見過有許多人在展露才華之前，就因為外在形象被拒於門外了。

在不同的工作場合你有沒有試圖讓「別人眼中的自己」調整一下，成為適合工作狀態的「別人眼中的自己」？不可諱言，有些工作這些調整是有其必要性的。

從另一個觀點切入，我認為適度的符合社會大眾的觀點有時是出於一種體貼。例如：你再怎麼做自己，你去參加別人喪禮時總可以穿得肅穆一點。這是你對喪家心情上的體貼和溫柔。縱使你覺得不管穿什麼都無損你對喪者的尊敬和思念、縱使你還必須非常麻煩的要去找平常不穿的素色衣物。但這也是一種符合社會觀點「別人眼中的自己」。

表演的訓練裡有非常多是讓大家自覺的過程。透過訓練和觀察，讓大家在不

同的階段裡不斷地檢查「我是誰」。如此可以讓表演者更有效的塑造角色，也讓每個人從己身挖掘出更喜歡或適用的自己。

課堂精華回顧

你每天起床都會照鏡子嗎？請用一種看陌生人的角度來看清楚自己。用你生活至今的人生經驗來判斷，你在鏡中看到了怎樣的一個人？

大眾對於各種角色的認同，其實就是社會的觀點。而現在每個角色的生命又藉由你／妳來展現，那「他人眼中的你」就是角色最終的樣貌。

第八課

從說話開始

音樂的主要元素是音樂。舞蹈的主要元素是身體的舞蹈。那戲劇呢？戲劇除了是多種元素的綜合體之外，其實最主要還是語言。以前的舞台劇大白話的就叫做「話劇」。你就應該明白語言在戲劇裡面的重要性。

曾幾何時要求演員把話說清楚變成一件困難的事？

語言是溝通的工具。必須先起心動念，有想要表達和溝通的欲望，才會費勁地啟動身體去吐出字彙。所以很多人都會開玩笑說，因為新的世代比較沒有溝通的欲望，無法產生動力，才會連說話都懶得用力、咬字。

我常常跟學生說，要不就什麼都不要說，既然要說就要很確定對方是清楚聽到的。話不是自己說完就算了的，除非你就是純粹要激怒對方。更不用說編劇之所以會寫出每一句對白，都是他們有意義的精心設計安排。表演者最基本的第一步，就是務求將編劇的台詞「每一個字」都傳遞到觀眾的耳朵。

我更要求學生要養成習慣，只要一進排練教室，說的每一句話都必須是讓全班同學聽清楚。換句話說，你還要因應聽眾的多寡來調整說話的能量，才能有

辦法準確的傳遞給每一個聽眾。今天面對四個人，就要有讓四個人都聽清楚的能量。如果面對上萬人，雖然要說的話是一樣的，但能量可想而知那是天差地遠極不相同的。你就是要很清楚的有那個欲望和決心，要讓在場的人都聽到自己說的話！

　　把話說清楚，必須在生活中養成習慣，並且你要常常「聽」自己在說什麼。

　　是的，你要「聽」自己說話。你在生活中說話的同時，有常常在「聽」自己說話嗎？以前我都還會用小錄音機錄下自己的聲音，然後播來聽。現在其實非常方便，社群網站、直播或者是各式各樣的群組都可以錄下自己的聲音。當你錄好語音給對方前，會再播給自己聽一聽嗎？大部分的人聽到自己錄音後的聲音，第一個反應都是「這是我的聲音？好不像我自己喔。」但那就是對方聽到的「你的聲

音」。除了被「聽見」，你有再進一步的檢查聽起來的語氣，有準確地傳達你所要表達的情感嗎？絕大多數人會覺得哪裡怪怪的，甚至意外發現怎麼原本要傳達的關心，聽來竟如此冷漠！

是的，原本我們說話因為還仰賴表情、動作和語言的文字，所以可以稍稍完備你想傳達的意念。但當其他元素都抽除掉只剩語言時，你就必須用文字、聲調、情感來共同輔助做完整的表達。在表達上思考邏輯必須略做調整。尤其是在工作中大量會使用電話、語音溝通的人，更不可不常做自我訓練。

訓練的方式很簡單，就是常常回放來聽自己說的話。判斷自己是否將每個字都咬出來了，在說話的用字中有沒有在聽覺裡容易誤解的字彙。語意清楚嗎？情感準確嗎？這就是「文字」與「語言」最大的差別。有些字眼放在文章裡面很合適，一眼即可理解。但若要直接變成語言可能會讓聽者會錯意。（例如在文字中你寫「冥間」，如果用語言來說卻很容易被誤會成「民間」。還不如直接改說「陰間」會清楚許多。）所以自己多聽幾次就可以做調整修正。我常提醒學生，千萬

不要說出連自己都聽不明白的台詞。

◉ 不同媒介的說話訓練與能量

現在推銷的電話很多，每個人大概都接過那種感覺用命令的語氣來推銷，好像是我們虧欠他什麼。也可能常常遇到店員在你用餐的桌邊，快速背誦著店家介紹和說明，但態度就是應付了事，其實我一句也沒聽懂。這些真的會讓我心裡疑惑，這是說來幹嘛？說來浪費你我彼此的生命嗎？但我也曾經聽過一個朋友分享，他說有次和一個銀行行員用電話溝通業務。因為對方有禮、輕鬆的用字又有精神的語氣，讓他有了一次很美好、神清氣爽的電話溝通經驗。你看！光是好好說話就可以帶給別人美好的心情，這是多麼重要。有了真實情感的基底，想表達的欲望和方向後，接下來就要依照你需要透過的媒介，來選擇語言的表達方式和訓練。如前面所說過的，如果是手機、語音，因為透過機器音質會改變，我們就

必須要依著自己聽到的聲音，來判斷修正的幅度。如果聽來音質已經變得冷調，那趕快檢查一下自己說話是否尾音收得太急促，是否平均語速太快。甚至可以適度地加一些語助詞尾音來幫助自己緩和語氣。正因為看不到人，沒有表情和動作的輔助，所以要在語言上多放一些情感，補其他的不足。

如果是較長的錄音，像是廣播，或是現在各種蓬勃用聽的自媒體，除了盡力準確的表達情感外，還要考慮更多語氣上鬆緊、起伏的變化。因為當聽眾只剩聽覺在和你交流的時候，好處是可以很專心，但另一方面也因為沒有別的刺激，會特別容易疲乏。所以除了內容本身的吸引度，不要忽略人在心理、聽覺上忍受的時間。要適時的讓聽覺感受到變化，才能維持聽者的專注力。

在舞台和影像的表演上，除了語言又加上了表情和身體的輔助。照道理說對傳達情感是如虎添翼。很奇怪的是我在實際教學上發現，大家好像就是覺得加上身體和表情擺上台就安心了，並不真的懂得如何配合語言善用。問題在於太倚賴文字本身所傳達的意思了。比如「我愛你」，表演者常給我一種感覺，他覺得說

出「我愛你」就傳達愛了啊！但明明愛有太多的等級，更極端一些，說我愛你其實是在表達愛以外，甚至是恨的意思。所以在表演上，當純語言有了表情、肢體語言的輔助，語言的使用邏輯就會改變，還會出現許多的變化。搭配上表情，語言甚至可以不是文字上的原始意義，例如口是心非、說謊⋯⋯這時的語言除了語氣上的細微調整，更需要表情和身體來訴說語言背後的真正意義。千萬不要被文字字面上的意義給拘泥住。

一般影像表演用的是隱藏式麥克風收音。好一點的隱藏式麥克風只要自然說話即能有很好的傳達，甚至對收微弱的氣音或胸腔發出的情緒音都有很好的效果。了解你聲音傳遞的工具，會讓你在表達情緒時，有更多有效的選擇。

現在舞台表演也都習慣用麥克風來作輔助。邏輯上，應該一般能量就可以讓台詞被全場觀眾聽到。但事實上，因為劇場有不同的大小，在表演能量上本來就會有差異。有一種說法，我們認為表演也會因為距離而產生觀眾接收情感上的小時差。所以在語言能量的表達上，應該也要隨著場地大小來調整才能取得平衡。

而這個能量的調整，就是我們在表演課上語言訓練的主要功課之一。

● 讓聽眾感到舒適

這個訓練對很多需要上台報告解說的人士都很受用。先區別場地大小、人數多寡，來判斷自己需要使用多少能量來覆蓋全場。如果有使用麥克風，不要忽略聲音傳達的細微時差，和聲音透過機器傳出後和所處空間的回音。如果機器真有點這一類的問題，語速就需要稍慢，咬字再咬完整一點。

首先是要訓練找回我們在成長過程中遺失掉的，最原始丹田發音處的能量。

那其實是嬰幼兒在使勁力氣哭來表達欲求時，最本能準確使用的發聲位置。心理上則是表演者要有一個將語言覆蓋全場的「欲望」。能量的調節絕對不只是咬字是否清晰、聲音的大小聲而已，困難之處在於能量、音量變大，情緒的細膩掌握還能維持住。

要特別拿出來提醒的幾個狀況：第一個是當我們演說時情緒激動起來，或是表演者在詮釋憤怒、悲傷這類的情緒，這個時候語言能量的控制是較容易失控的。所以每當這時候自己心中一定要有一個警示燈亮起來，提醒自己愈是這種時候，語言更是要清晰。特別要配合情緒的呼吸、氣口重新處理句子的斷句，並找出句子裡的重點字眼清楚傳達出去。第二個是當台詞前標示著「喃喃自語」，很多學生就真的會喃喃自語到觀眾什麼都聽不懂。你問他，他還會理直氣壯說這不就是要喃喃自語嗎。請注意！這只代表著你對台上說話對象的態度，絕不是讓觀眾不知道你在說什麼。

再次強調語言的表達重點，在每次要上台時記得提醒自己。

第一：務求把每個字讓在場「所有」聽眾聽清楚。

第二：搞清楚你說話的對象，用對方容易理解的方式，讓聽眾懂你想表達的內容。（例如同一件事情你要對幼稚園小朋友說或對成人說，解說方式一定不同。）

第三：讓聽眾在這個聽的過程是舒適的。

關於語言，我最後還有一個近年實際工作心得的小補充。我們在學習表演的過程中的確一直強調訓練丹田發聲的重要性。因為那本來就是我們最原始，對表演者聲帶最保護且最能擁有強大能量傳達聲音的方法。但不可諱言有些聲音表現就是會引發觀眾一些共同經驗的情感。某些情緒的戲，有時就是要放任自己的聲音忠實的隨著情緒失去掌控。那個跟隨真實悲傷、憤怒、恐懼情感而出的語言音質雖不完美，但因為太真實所以也特別能觸動人心。這是很珍貴的。不過我也必須誠實地提醒大家，那樣使用聲帶真的會受傷。只是對我來說那種殘酷的不完美，因為真摯所以值得。

課堂精華回顧

把話說清楚，必須在生活中養成習慣，並且你要常常「聽」自己在說什麼。話不是自己說完就算了的，更不用說編劇之所以會寫出每一句對白，都是他們有意義的精心設計安排。務求將編劇的台詞「每一個字」都傳遞到觀眾的耳朵。今天面對四個人和上萬人，雖然要說的話是一樣的，但能量可想而知那是天差地遠極不相同的。

第九課

尖叫的必要

演員F是一個很溫和友善的人。一開始和他合作時就發現他平常說話都輕聲細語。結果在排練時果然他的聲音一樣拘謹，就連在戲中要大聲叫喊聽起來都像是在不能大聲說話的環境下，假裝大聲的喊叫，超級壓抑。因為他一點都不適應大聲說話，聽到自己大聲一點就會覺得害羞。

演員C每次排練，上半身和下半身情緒看起來都是分開的。不管多激動的戲，她下半身走路移動都小心翼翼。那已經成為一個屬於她演員本人根深蒂固的身體習慣。我隨口問她：「妳應該從小一直住在樓下有住人的集合住宅吧？」果然。從小她家人會特別提醒走路要輕一點小聲一點，才不會吵到樓下。當然也不只這點，走路的拘謹和她總是小心翼翼的個性也有關係。

我們身體的各種行為習慣都在在說明我們是什麼樣的人。但以上兩位演員的這種禁錮是純屬於演員個人的，如果不能鼓起勇氣從精神層面邁出小框框破除限制，那要扮演其他的角色將勢必受限。

表演課亦是情緒宣洩的練習課

一直以來我們在禮教和群居的壓力下，不斷地從小就被教導要小聲說話、要舉止得宜。基本上在成長的過程是非常壓抑的。我自己在教學的過程中發現這十幾年來情況愈來愈嚴重。學生剛開始身體拘謹，說話聲音小且含糊不清。我通常都會有一個練習，是讓學生可以不用顧慮的將想尖叫出的壓力、憤怒或悲傷，不使用語言的叫出來。而且需要群體一起，因為原本就不習慣大情緒表達的人要他突然那麼真實用力的表達，他一定會很害羞。但群體就有一種魔力，反正大家都一起應該不太會只注意到我。然後較拘謹的人會先試探性的出一點聲音，小心翼翼的跟上願意大膽嘗試的人。當他發現其他人聲音大得多，應該自己出聲是安全的、不突兀的，他很快就會安心而專注的在宣洩自己的情緒裡了。

在城市的生活中，我們很難可以擁有較外放的宣洩空間。幾乎沒有任何地方可以大聲吶喊。就連在自己家裡，如果你家不是一樓，你連無聲跺腳發洩的機會

都沒有。你只會招來樓下的鄰居來關心你。你以為空曠的公園可以？可惜通常走到哪裡都是人。我自己在青春期曾經有一次想要發洩自己的憤怒，躲進房中快速搜尋並理性思考後，最後只能丟整包的抽取衛生紙（而且還不是紙盒的）。不可否認那感覺有點像卯足了全力出拳，但卻打進棉花堆裡。但因為身體還是有奮力的揮舞，多少有適度的平衡情緒。嗯⋯⋯很理性壓抑的發洩。

然而，大家一定要正視這種壓抑。習慣性的壓抑不僅會造成心理上的疾病，也容易造成在無法預期下的情緒暴走。對表演有興趣的人更是要先把情緒和身體打開。先將情緒慢慢訓練打開到十分，表演的能量才有機會可以因應不同角色和狀況有一到十的能量可以表達。如果你一直最多只有三分的能量，可能性就會太狹隘。

我常常開玩笑說：「請把握表演課，可以讓大家合法宣洩。」事實上每次做這個練習，也總是能感受到每個人都有不同程度的悲傷和憤怒，爽快地發洩出來。有一派說法認為身體上的疾病就是來自於情感上的壓抑，而這種適時適度的

尖叫和吶喊，搭配身體自然奮力的揮舞是有益身心健康的。

如果不是有機會上表演課，那就去遊樂園坐雲霄飛車吧。不要比大膽裝鎮定，要好好把握可以大叫的機會。而且這個大叫不能單純只是因為高和速度的快感，最好是可以在心中先想著正困擾你情緒的人事物，是要有針對性的發洩。想像自己正要用很原始的方式將那件事情帶來的情緒，丟出身體和心裡的外面。試試看！會讓你身心靈都健康許多。

課堂精華回顧

習慣性的壓抑不僅會造成心理上的疾病，也容易造成在無法預期下的情緒暴走。對表演有興趣的人更是要先把情緒和身體打開。先將情緒慢慢訓練打開到十分，表演的能量才有機會可以因應不同角色和狀況有一到十的能量可以表達。如果你一直最多只有三分的能量，可能性就會太狹隘。

第十課

劇場表演的聲音運用

一直以來劇場的表演者都有發聲訓練。透過練習找回正確的發聲、呼吸位置，並且拓寬我們的音域。強健丹田的力量，才能將聲音在劇場投射出去。以前希臘或羅馬的劇場觀眾席都是半圓型，雖然在戶外，但設計上方便攏音，可以幫助演員的聲音傳達出去。現在的劇場因劇場硬體設計的質材，有時反而會分散掉聲音。所以演員除了增強丹田的基本能量之外，還需從觀眾的觀看角度來思考如何能準確地將台詞讓觀眾接收到。要知道如果是沒用的台詞，早在排練時就可以刪除。既然留在演出中，那演員請務必讓每一句話都傳達出去。

首先要記得聲音和台詞在劇場中會被稀釋。尤其是大劇場，雖然就演員而言，你說話的對象就在眼前，但事實上你要顧及的是將台詞說給全劇場的人接收到。

請回想一下，你對著距離很遠的人說話，是不是會放慢一點速度並且更用力的把每一個字咬清楚。沒錯！在大劇場裡，台詞不只會被稀釋，甚至要傳遞到劇場後方還會有輕微的延遲。訓練聲音表情的目的就在於，劇場演員必須有效的把台詞傳達給觀眾。並且還讓觀眾覺得你是很自然地在和你眼前的另一個演員說話。

這些年劇場已非常普遍的使用 Mini Mic，它似乎解決了音量大小的問題，但其實透過機器依舊有著語言被稀釋的狀況，甚至有時字與字之間透過機器更容易糊在一起。而演員要重新認識並學習操控自己透過機器傳出來的聲音。畢竟不同的聲音質感也是展現不同演員的特質。

當 Mini Mic 能將細微的嘆息聲或呼吸聲傳遞出去時，演員必須在表演時思考並有意識地掌控這個表演的情緒和工具。我曾經看過一個演員，她可能沒有打開耳朵聽自己從 Mini Mic 傳出來的聲音，以至於觀眾一直聽到她每一句台詞中間沒有特殊情緒需求的換氣聲，感覺她很喘。這樣很干擾觀眾。這幾年非常流行的音樂劇，更要懂得運用 Mini Mic。在歌唱的時候如果運用得當，甚至於可以傳達出更加細膩的情感。

如果你工作時會用到麥克風，請特別注意出音口和觀眾座位的關係，務求找到一個平衡的狀態。我想大家多少都遇到過距音箱近太大聲，距音箱遠又聽不清的痛苦。在那種狀況下主講者的內容是沒有機會被了解和認同的。

課堂精華回顧

請回想一下，你對著距離很遠的人說話，是不是會放慢一點速度並且更用力的把每一個字咬清楚。沒錯！在大劇場裡，台詞不只會被稀釋，甚至要傳遞到劇場後方還會有輕微的延遲。訓練聲音表情的目的就在於，劇場演員必須有效的把台詞傳達給觀眾。並且還讓觀眾覺得你是很自然地在和你眼前的另一個演員說話。

輯三

演戲與看戲

第十一課

表演要考慮不同的受眾

天下人百百種。真實的人生比起戲劇更是光怪陸離。

我常跟學生說在我的認知裡表演沒有對和錯。對我而言表演是諸多的選擇和判斷。但也請不要誤解，以為我是純理性派的表演法。因為幾乎不可能有純理性派的表演能夠動人。真摯的情感絕對是表演的基礎。有了真切的情感立基，然後才能無懼地、有正確的方向去做繁複的選擇。

為什麼要選擇？這裡只是想提醒大家不要陷入自溺型的表演。一味地覺得只要我自己覺得感情很真，就可以著魔似地無限制順著感覺走。我再次提醒，戲劇本身壓縮時間、空間甚至跳接和順序交錯的說故事方式，原本就是建構出一個「假」時空來假戲真做。演員有再真的情感，都勢必被不斷的干擾和切割。所以事實上，在扎實的情感之後，我認為需要理性來作表演判斷的比例是大更多的。

而這就是為何表演訓練之必要。

觀眾也是劇場裡的一份子

本章節要討論的就是在諸多的表演判斷裡須考量的一個環節——表演的對象。

我們都知道故事如果沒有傾聽者，那就只是紙上的文字。要圓滿劇場的最後一個環節，也是最重要的，那就是觀眾。所以表演怎麼可以不考慮你的對象是誰！

換句話說，我認為就算是同一齣戲，同樣的演員組合，在因應不同的觀眾群時，都應該思考表演微調的可能。

輕微的有因應觀眾的情緒反應高低，來調整表演的節奏。以我個人演出「表演工作坊」《寶島一村》的經驗為例。由於這戲是以大部分很有表演經驗的同一批演員，共同巡迴演出十幾年超過三百場。這戲的演出場次有本錢取得一個好數據。因為對戲非常熟悉，演員比較行有餘力能去感覺觀眾。也因為有經驗，所以

可以很快地為了觀眾來微調表演。我們通常在開演的十分鐘內，就可以感覺今天觀眾的能量。如果今天觀眾感覺好像還沒進入，比較沒反應，我們就會彼此提醒，在表演上增加一些能量或緊湊度來增加引導權，強勢一點的希望將觀眾拉進故事裡。如果今天觀眾參與度已經非常熱烈，那我們也會提醒彼此讓出一些表演的氣口，讓觀眾自行填滿，而不會讓觀眾覺得在情緒上應接不暇。當然這個部分是很屬於劇場的魅力。只有劇場能把觀眾的反應融合進一個已經完整的表演裡。台上台下在完美的狀態下會有一種順暢的呼吸，（角色）給予情感──（觀眾）接收

──（觀眾）回應感受──（演員）確認觀眾的回應──（角色）往下給予

這種在乎觀眾的感覺來調整表演，遠在十五世紀初日本世阿彌在為了能劇的表演技藝傳承所著述的《風姿花傳》就曾提及，演出的戲碼有時應該考慮陰陽的調和。他甚至細心設身處地的在感受觀眾對不同季節溫度和白天晚上看戲時間的不同狀態。所以他主張要給觀眾看的戲，應該要配合觀眾在下午、晚上和不同冷熱季節的感受來選擇適合當刻、當季觀眾心情觀看的戲。

這是為什麼呢？因為演出的受眾是觀眾，所以當然要考量到觀眾的身體、心理感受。觀眾在很熱的天氣下風塵僕僕趕進來看戲，心情可能會很浮躁。這時候觀眾席可能還吵吵鬧鬧的，所以開場時可能需要高一點的能量先吸引觀眾的注意。但接下來的內容就可以靜一些，讓觀眾沉靜下來。反之，若觀眾在冷冽的天氣來看戲，應該給予陽性一點的氛圍帶動觀眾。所以表演當然不是只單憑演員自己個人覺得最符合角色或真心誠意的情感表達就可以成立的。情感有多種的詮釋方式，有時候還是要考慮接收角色情感的受眾是誰。

我大學時有一個教授他學識非常淵博，有很多學問對他來說都是常識。但我常會聽到學長姊說上他的課壓力超大，因為他常會用一個大家不懂的學說來解釋另一個學說。結果是讓大家不懂的東西更多了。教授可能忽略了他學生們當下的程度，所以那樣的解說實在沒有作用。

我自己也有親身經歷過的例子可以分享。以前大女兒還小的時候帶她去餐廳吃飯，餐點如果上得比較慢，她根本坐不住，就會想離開兒童椅起來走動，喝斥

她幾次後，我發現自己聲音大起來，臉色也難看了。但我突然意識到自己在公共場合，其實有點不好意思。所以就保持一點點殘存的微笑，口中努力「溫和」的安撫，然後想只用嚴厲的眼神提醒她不要再出聲了。這個就某些影像表演來說，如果是同樣的情境，觀眾定能在這個表情中讀到母親角色略複雜的心情。能執行的好，也堪稱是個有層次的小表情。但女兒突然定定的看著我，好像很認真的在判讀什麼訊息，然後說：「媽媽我有的時候不知道妳是高興還是不高興耶。」是的，因為受眾只是一個兩歲多的小孩，她還無法判讀我試著傳達出來的複雜情感。她看著媽媽指責的眼神，卻掛著微笑和不同於平常責備話語的口氣，而她在這個階段已明顯知道這兩種情緒一般很難並存，所以反而產生困惑。

我也很常和學生舉例，「如果扮演的角色父母離世了，可不可以不流淚來表達？」單純就角色而言沒有什麼不可能。只要演員理清楚整個角色性格的線條，確認過角色和父母的關係和相處模式，檢查角色在觀眾眼前發生過的所有情節事件。當然一般而言沒有不可以，而且我們都知道難過不見得只有哭這一種表達方

式。但！如果你的表演受眾是傾向保守的老先生老太太，我會建議你再考慮一下這個選擇。

◉ 認識區分觀眾

表演沒有對錯，是選擇的問題。演員大多情感比較豐沛，本來就常常要面對處理自己繁複的內心狀況，也能敏感察覺他人細微情緒的變化。所以身為演員的你有時會選擇一個比較需要繁複理解的情緒傳達。但也許你的觀眾沒有那麼複雜的情感，又或許有些情緒反應在你所處的整個文化世界是比較不通行的。想想我們的民俗文化中家裡長輩過世，深怕自己哭不夠還要請孝女白琴來幫忙哭。因此當你面對家中長輩離世，又沒有劇情幫忙補充的狀況下，你卻選擇了不流淚，很可能你深沉的情感表演不但無法被理解，還只會換來看戲的老奶奶一句，「啊！這個人不會演啦！哭都哭不出來！」你原本想刻意用不流淚來表現另一種的悲

痛，但在錯置的受眾老奶奶們的吵雜中就⋯⋯The End。

當然這是一個較極端淺顯易懂的例子。我只是要提醒演員們，表演真的不是埋頭苦幹，要保持一些可變動、彈性的空間。

《風姿花傳》裡也曾提過「優秀演員難以讓無眼光的觀眾滿意，而拙劣演員則不會使眼光高的觀眾滿意」。拙劣演員不能讓眼光高的觀眾滿意，這還滿好理解的。就像我們戲劇圈內有時會開玩笑說：「這種表演也許一般觀眾覺得不錯，但是說服不了圈內人的。」但優秀演員為何還是無法讓大多數觀眾滿意？因為每個人對美感、情感複雜的鑑賞力不盡相同，所以真正演技精湛的演員，是要懂得思索，並且有能力讓那些所謂「無眼光」的觀眾也覺得有趣。

表演者要很清楚受眾的區分，每個族群願意花費在藝術文化的財力、教育程度、語言、觀看時間、觀看習慣、年齡層都各不相同。大範圍區分舞台劇、電視、電影。劇場還分大中小型劇場的演出。就算同樣大劇場的演出，也有追求不同劇團風格的受眾。電影分級別和題材，電視分不同時段，現在還加上大量的自媒體。

當演員工作消化完劇本和角色後，請抬起你的眼光，用角色的眼睛看著你的對手、看看你戲劇時間所處的場景（地）、看看你的受眾是誰，也感受一下體感的溫度。然後再思考一下，在角色裡可以做什麼傳遞情感的微調。

演員無法討好所有的觀眾，我更不認為應該只通俗的做出讓全部觀眾都理解的低階詮釋。但如果完全任性地不顧慮觀眾接收角色情感，比例一旦失調，那就是把觀眾推開，成為無效的表演。而表演的分寸，向來是邁向成熟演員的分水嶺。

⬤ 理性建構表演細節

從廣泛的表演來說，劇場、電影、電視和現在更流行的網路表演，它們的觀看族群、透過的媒介（不同距離的親眼所見、攝影機）、觀看的環境皆不盡相同。

通常在題材上也會因為觀看的族群不同，而有更多元的選擇和尺度的判斷。那表演當然也要跟著做出調整啊！尤其一般而言觀賞劇場的價格高於電影，觀賞電影

的價格又高於電視，電視高於網路。價錢主要取決於流通的簡易度和廣泛性，但藝術特殊的差異性一定也是不可或缺的元素。

當然不需要再多加討論的是，真實的表演情感是共同基底。

先從劇場表演的觀眾說起。劇場表演正如前述所言，是現場立即的。是觀眾和表演者在同一個空間、時間共同完成的演出。劇場所謂的黑盒子空間一般有分大型（一千五百到二千人）、中型（八百人左右）、小型（幾十人到兩三百人）。

進入黑盒子和電影院有一個共同的優點，那就是周遭黑暗的空間可以塑造一個讓觀眾專注看戲的環境。一般而言觀眾的心可以比較安靜。所以在表演上可以有更多不會讓觀眾錯失的細節，情感上也比較有醞釀和循序漸進的表達空間。

不過在這裡要提到一個絕大多數人誤解的一個看法：「舞台劇表演都很誇張」！老實說有這種看法的通常都是很少甚至沒進過劇場看戲的人。舞台劇如果在小型劇場，除非本來就是特殊表演風格的戲，其他大多都是大家很喜歡形容或習慣的「寫實」表演，觀看者的樂趣會比看其他媒介的表演來得多。因為觀眾可

以選擇自己想要看的台上演員看，不像其他媒介都已經幫觀眾篩選掉了。但中大型的表演場地，因為有觀眾肉眼距離的差異，有些在二樓三樓的觀眾根本看不到太細微的表演呈現，所以表演者必須在整體「能量」上做提升。並且在同一個情感的表現上，思考讓不同遠近的觀眾比較平均能見的呈現方式。請注意！是能量的張大，畢竟情感的投射會因為距離而折損，從來就不是什麼非寫實的誇張表演。

另外在上述中有提及，因為演員只要在台上，觀眾都可以自己選擇想看的。

演員基本上只要上了台就是全身暴露在觀眾面前，所以表演的工具是很自由的可以全身運用。或者說演員必須要全程好好的將全身專注在角色裡，可以將很多戲「做」在沒有自己台詞或非自己的主戲時，利用那些空檔，建構出角色更多的細節。當然觀眾有沒有接收到，那就是劇場觀眾的選擇。所以那些細節還需經過表演者的理性判斷。那些細節必須是如果觀眾有看到可以讓角色產生更多層次，如果觀眾沒看到也不會影響角色性格的大方向和劇情的推進。

職場上的工作匯報或演講，當然和聽眾更加息息相關。因應表演對象和表演

長度、態度、語氣、內容，甚至是否須適時加個幽默的點，這些都要重新考量。

這沒有一定的準則，不是說只要面對長官的報告就都一定要如何，而是須先側面了解不同長官的大致喜好。隨時讓自己保持一種彈性，和我們舞台劇演出開場的十分鐘一樣，先去感覺你輸出——對方接收——對方回應——你接收到的回應訊息，來判斷如何繼續往下走。千萬不要埋頭只急著把資訊丟出，判讀你觀眾的接收方式、接收度和呼吸速度，才能事半功倍的讓你的訊息準確地傳達給對方。

課堂精華回顧

表演當然不是只單憑演員自己個人覺得最符合角色或真心誠意的情感表達就可以成立的。情感有多種的詮釋方式，有時候還是要考慮接收角色情感的受眾是誰。演員無法討好所有的觀眾，我不認為應該只通俗的做出讓全部觀眾都理解的低階詮釋。但如果完全任性地不顧慮觀眾接收角色情感，比例一旦失調，那就是把觀眾推開，成為無效的表演。而表演的分寸，向來是邁向成熟演員的分水嶺。

第十二課

關於誇張的劇場表演法

一直以來，很多人都會說「舞台劇的表演就是很誇張」。似乎這成為劇場演員的原罪，大家都極力地想擺脫這個標籤。近二十年來，舞台劇不管是在化妝或表演都有很大的調整。或者說是跟著新一代的偶像電視表演法愈來愈走向「自然表演」。我自己在這個過程中也有好幾年在實驗這種表演。

但這幾年我真切的感覺是，劇場面對觀眾的媒介本質上不同，完全不能跟影像相提並論。如果只是想複製生活裡的「自然」，那去看電視電影就好了，何必花錢進劇場看戲？劇場裡最珍貴的是共處在黑盒子裡的瞬間情感共振。依據不同劇場大小，演員就要拿出不同的能量充滿整個空間，才有辦法準確地將情感傳遞給觀眾。

演員自己一定要去不同大小的劇場看戲，才會真正的知道台上演員在觀眾眼中的樣子，明白演員到底應該如何才能（有效）的傳達情感。很快的演員就會發現，當你的觀眾坐在國家戲劇院的四樓，距離你那麼遠，你若堅持要仿效影像的「自然表演」，那絕對是失效的。基本上不要說大劇場，從中型劇場開始，觀眾

可能就看不清演員的臉孔了。觀眾這時要辨識每個不同的演員，就要憑藉聲音、服裝和演員的肢體所塑造出的角色形象。

所以劇場應該怎麼表演就非常清楚了。不但我們的表演能量要依照和觀眾的距離來做調整，表演根本的思考邏輯也不同。剛剛說過若是在中、大型劇場，某種程度臉部的表情表演是幾近廢掉的表演工具。如果這時我們還只是緊抓著表演最基本的要求「有來自內在的真實情緒」，或是一味強調表演要來自真實的生活，認為只要多了就算是誇張的表演。我必須很殘忍說，那只會成為自溺的表演。

儘管到時還是有一個角色的生命活在台上，可惜的是如果絕大部分的觀眾什麼都看不到而無法認同角色，對觀眾而言就是隔靴搔癢。演員不能只是仰賴故事的情節、劇本的語言和觀眾自己的想像力來補足一個角色的情感。

如果說因為在現代的禮規教育中，我們的身體已被馴化不能動彈，我們生命的能量已不再熱情澎湃。那好吧！是的！我們劇場表演比較起來就是「誇大而能量高張」！讓大家進劇場來感受豐沛激昂的生命力吧。這也是劇場與觀眾私密專

有的能量傳遞。

面對工作職場上台演說的「表演」，能量上的拿捏更是舉足輕重。建議經驗不足的人事先用手機練習，試錄下來供自己檢查。這些都是需要經過反覆練習的。就像小學生參加演講比賽，也是要一次次的練習修正。

從中幾個點特別注意：如果能量不足、太小聲無法覆蓋全場，會讓觀者覺得你不自信而無法信服。說得太急、太大聲又容易讓人聽不懂和情緒煩躁。態度語言過於嚴肅、語調呆板，缺乏熱情會考驗觀看者的耐心。表演能量太過，又顯得浮誇沒有誠意。那到底怎樣算是一個適當的能量呢？所有的表演者要上台前，請先讓自己回過頭當一個觀眾。想想我們自己當觀看者時的想法和喜好。其實這些觀眾的反應都是簡單的心理學即可理解的狀態。先讓自己當一個觀眾客觀地看自己的演出，才能不斷地調整出一個能符合你需求，能量飽滿但非誇張的表演。

課堂精華回顧

劇場裡最珍貴的是共處在黑盒子裡的瞬間情感共振。依據不同劇場大小，演員就要拿出不同的能量充滿整個空間，才有辦法準確地將情感傳遞給觀眾。如果一味強調表演要來自真實的生活，認為只要多了就算是誇張的表演，我必須很殘忍說，那只會成為自溺的表演。大家進劇場來感受豐沛激昂的生命力吧。這也是劇場與觀眾私密專有的能量傳遞。

第十三課 從導演的觀點看表演

我大學時主修表演，工作了幾年後想以念研究所的方式進修。那時有先請教我大學的表演主修老師馬汀尼老師，她覺得我再念表演研究所的意義可能不及去念導演研究所。正巧當時我的確感受到自己僅身為演員已不夠滿足，很希望可以有更多的空間、角度來表達故事，所以最後選擇了導演研究所進修。有趣的是，我認為念導演研究所反過來對我自己的表演影響很大。

當一個表演者是很個人的。總是奮力深深地鑽進土裡，並期待能再從土裡生長出枝枒，進而開出一朵美麗的花。這個歷程其實很封閉。「我」是這個世界裡唯一的主角。而身為演員，通常有一個通病，總希望能緊緊抓住每一場讓自己發光發亮的機會。畢竟角色面對外在的任何刺激，運作的邏輯是「感知」然後「反應」。

但導演的視角不一樣，是比較綜觀的。也許有些時候可以容許畫面裡的所有生命各自張牙舞爪，更多的時候是像畫畫一樣，為了凸顯出主題而必須柔化周遭的畫面。尤其我之前有提過，在舞台劇演出中整個台上的表演者是暴露在觀眾的眼前，觀眾有很大的自由選擇他想看的東西。所以導演除了用燈光和走位的暗

示，更是要調節戲的輕重來引導觀眾照著重點的故事軸走。這就是為什麼有時候

演員會很納悶，覺得自己有些場次的表演被導演限制，甚至有被犧牲的感覺。

演員來自四面八方，各有許多不同的表演工作系統。導演還有個重要的工作就是調和所有的演員，使之成為風格統一的同一台戲。不管是外形上或表演風格上。

我自己就曾經看過一齣戲，戲裡有重要的一家人，不知為何其中一個演員選角的氣質和長相和其他家人都特別的不相像，而且連說話的口音都不像一個家裡出來的。以至於在看戲的過程中會讓觀眾有些分心，甚至在想是不是劇情有什麼特殊的安排。但看完戲後並沒有……所以？猜想也許導演當時他們只考慮該演員是否適合那個角色的表演，實在已無力去和其他飾演家人的演員搭配了。

表演風格更是需要導演調和。以現在的劇場為例，演出常找來自影視界的演員合作。他們和熟悉劇場表演的演員，在表演風格和能量都不盡相同。當你有導演的觀點時，就會知道這已經不是誰好誰不好的問題。在表演上大家都必須要依照你的合作夥伴來互相微調。若演員各自堅持，整齣戲會像是雜燴拼盤。

我就聽過有那種整齣戲，只有一個演員能量特別高於其他演員，那個演員獨自美麗，觀眾從頭到尾只注意到他。這時我就會想「導演在幹什麼？」這是不是從一開始的選角就失衡了？然後又無法在工作過程中將演員調和？就連被誇讚的演員，我都會懷疑他真的有在感受對手的表演嗎？還是真的那麼自私又不自覺？

◉ 導演的觀點是全盤構圖

表演者去了解導演的觀點是重要的。身為演員你就會知道什麼時候該適度地讓出表演舞台，來輔助圓滿你的對手。你也會明白該如何調整你表演的能量，來配合上一場根本沒有你的戲。上一場？而且上一場根本沒有我？那為什麼呢？因為演員很容易只感覺自己所在的那一場戲，但不要忘了觀眾看的是一整齣戲。一齣戲有呼吸起伏，導演就是希望將觀眾一起帶進這個共同的頻率。理想的狀態是觀眾可以跟著戲的情緒走。所以就算是沒有你演出的上一場戲，也會深深地影響

觀眾對你下一場的接受度。而所有表演者的演出有一個終極目的地，那就是觀眾的感受。如果希望自己的表演可以更精準地傳達給觀眾，那就要有導演的觀點來調整自己的表演。

如果表演者有了導演觀點，就會有構圖的概念，而不是全部情感導向的思考走位和與其他角色的距離。我自己就在排戲時看過一些例子，當導演要求他這段話時走離開大家到舞台中心一點的位置再說。演員就說沒辦法！他沒有那樣的情緒和動機，所以走不過去。我當時既能夠體諒他一定有什麼角色設定讓他自己過不去，另一方面也不太懂走過去怎麼會那麼困難？但我在旁邊看，完全理解導演，當時所有的戲集中在偏台已有一小段時間，他這段話拉到中心一點的位置，不但觀眾在構圖上看來有變化、較平衡，到時如果上台加上燈光，他這段話一定更有分量。更別說有一些表演者一上了台，連和其他角色的親疏關係都搞不清楚應該保持什麼距離。當表演者有了構圖觀念，舞台場景才可以被充分利用，和導演溝通和團隊工作起來也會更加有效率。

◉ 選角好難！

最後我這裡還要談到一個戲劇學校都沒有教到的課題。那就是身為演員應該有的一堂必修心理課程——如何平復選角沒被選擇上的心理創傷。

通常演員沒被選上角色的第一反應會質疑自己的能力，會沮喪。進取型的演員會想著再精進自己的表演。憤青型演員最後可能會鄙視導演沒有眼光。自然派的會歸咎於缺少緣分。當然也免不了有些會自暴自棄，然後就放棄表演了。

當我真的有機會導戲，站在導演的觀點，我想要跟演員說的是：選角好難啊！

絕大多數跟演員本身的表演好像已經沒有那麼絕對的關係，基本上會放到檯面上的演員，都是在能力上已被考量過的。好演員很多，導演們都會想合作。但關乎到劇本本身角色的限制。先決條件當然是角色是男角還是女角、年齡層大方向的篩選、看完劇本本對角色的第一想像、製作人的喜好、在選角的期間是否剛好有想到你、選定的演員時間是否能夠配合……好不容易終於定了一個重要角色，接

表演的魔法

下來還要考慮周邊演員表演風格的統一，身高、形象的搭配，考量演員經費，甚至還要貼心地考量到演員間的恩怨情仇。角色搭配打掉重練的狀況也不少見。

老實說很多時候演員終於敲定後，導演自己都覺得恍如隔世了。每每看到一些導演說他戲裡哪一個演員是他的第一選擇時，都默默羨慕「這是怎麼辦到的？」

說了這麼多就是要告訴表演者，導演的觀點要考慮的面向極多。演員千萬不要因為選角的失敗陷入自我懷疑的內耗惡性輪迴中。這門課是課堂上沒教，但我認為必須列入每個演員強健身心的個人素養之一。

同時表演者要明白在徵選時，不能只從表演的角度考量自己要徵選的角色。

我一再地提醒表演者，永遠不要高估製作人和導演們在那麼短時間的徵選過程裡對你的想像力。我們除了精進表演本身之外，還可以努力的就是，你也要有基本導演的素養、觀點，才能試著客觀努力臆測導演的需求。起碼讓自己在徵選時多個依循的方向。

然後，就只能交給「緣分」這件事吧！

課堂精華回顧

當一個表演者是很個人的，「我」是這個世界裡唯一的主角。但導演的視角不一樣，是比較綜觀的，有些時候可以容許畫面裡的所有生命各自張牙舞爪，更多時候是像畫畫一樣，為了凸顯出主題而必須柔化周遭的畫面。

導演的重要工作就是調和所有的演員，使之成為風格統一的同一台戲。

身為演員若能了解導演的觀點，你就會知道什麼時候該適度地讓出表演舞台，來輔助圓滿你的對手。

第十四課

與對手互相幫助完成角色

演員Z曾苦惱地和我抱怨過：「怎麼辦？我真的沒有辦法愛上演員K扮演的角色。」他們本該在台上飾演一對相愛的情侶。但現在別說愛了，演員Z甚至有點生演員K的氣。因為她覺得演員K不太願意溝通，不管演員Z提出什麼意見，說到最後結果總是演員K任性地照自己的方式詮釋。有很多時候甚至還要求Z去配合他。而Z不太認同那樣的詮釋，又說服不了自己。所以最後她只能求自保，各自演各自的。這對彼此的表演和戲其實都是一種傷害。

做對手的功課

演員在做角色功課時，千萬不要忽略所有在戲中與你互動的角色。觀眾對你角色的了解，依賴的是在舞台上短短幾場的戲劇時間片段、其他角色台詞中的你，和你的對手角色在面對你角色時的反應。角色彼此一定要團結合作，才能在短短的舞台戲劇時間的呈現中，快速完整的把角色生命呈現出來。

簡而言之，演員永遠不要只被台詞的表面意義牽著鼻子走。先舉個比較極端和不容易混淆的例子：如果你的台詞是「我愛你。」對手聽完後是笑？感動？錯愕？生氣？害怕？輕蔑？這都會重新詮釋你台詞裡的真正意義，也很容易可以表達出兩個角色間的關係。更會在其中展露你角色的個性。而比較需要注意的細膩表現就在於，如果對方要做出害怕的反應來呈現和你的關係，當你說出「我愛你。」對方是三分害怕還是十分害怕？對手的反應程度都會形塑你的角色在觀眾心中的樣貌。這個能量上的分寸已經可以是一般家庭劇和驚悚片的差異了。這些小細節都會累積並影響到後面的角色建立。你的角色除了自己展現在觀眾面前，還是要依賴對手的反應來呈現更完整細膩的角色個性。

更細一點的狀況甚至會需要對手提早安排表演上的配合。比如Ａ角色設定是個心思細膩體貼的人，在和Ｂ的談話中，他發現Ｂ其實有點疲倦。所以Ａ有一個戲劇動作默默地給了Ｂ一顆糖，並且主動提早結束了聚會。這個劇情的設計都是用來表示不管周邊的人再細微的反應，Ａ都能關照到。給糖和結束聚會這個動作

背後的潛台詞要成立，就必須往回推讓飾演B角色的這個演員，在A那些動作前就先在原本既定的台詞和目的中，另外安放表演他感到疲憊的狀態。這才能合理化A的所作所為，並成就A這角色人較細心的設定。

我見過很多演員看劇本時好像都只專注在自己的角色。像以上的例子，飾演B角色的演員甚至會在A給糖時才想到應該表演一下疲倦。很多演員常常會犯這種「說到哪裡才演到哪裡」的錯誤。其實大部分台詞會說出口，是因為之前很多心理和生理狀態的累積。更是需要演員之間提早在台詞之前，就互相給予定義。

所以在閱讀劇本時，除了自己的角色，也要梳理對手的角色，才能為自己的角色判斷出每一個回應對方的適當尺度。不放過任何小細節，幫助彼此建構出更多面向多層次的角色。

課堂精華回顧

演員在做角色功課時，千萬不要忽略所有在戲中與你互動的角色。你的角色除了自己展現在觀眾面前，還是要依賴對手的反應來呈現更完整細膩的角色個性。對手的反應程度都會形塑你的角色在觀眾心中的樣貌。

第十五課

各部門都應該具備彼此的專業知識

現在有些學校的課程會有各自著重的方向，可能是編導演、各部門設計或是技術。但不管哪一個環節的專業，都應該周全的學習不同部門的專業知識。互相了解才能團結合作、相輔相成，而不是只凸顯那個部分，甚至成為絆腳石。

首先，畢竟最後呈現在觀眾面前的是演員，各部門都要懂表演這件事，才能幫助演員達到最好的效果。而不是只為了設計而設計出讓演員在表演上綁手綁腳的服裝，或在演員重要表達情緒的時刻沒有臉光或根本沒有鏡頭。

我見過好的音樂設計甚至可以在了解劇本後，在看排時同時就抓到演員表演的方向。甚至是可以設計出跟著演員說台詞情緒的音樂。這種配合好的狀態下是可以幫助演員更輕鬆地帶領觀眾的情緒。而演員如果有真的打開耳朵，也可以反過來配合音樂。當初期的角色表演工作排練到一個階段，給自己一點彈性等待音樂的加入。把自己的台詞和身體都當成音樂中的其中一個樂器，和音樂配合上腳步、節奏，那會讓觀眾在聆聽上有很舒服的感受。

燈光亦然。現在舞台劇上多媒體的運用比重愈來愈重，但很多時候多媒體的

光源和燈光容易牴觸，所以互相配合和取捨很重要。尤其燈光在台灣多是進劇場週短短的那幾天才能被執行出來，如果燈光設計沒有服裝設計的基本品味，他可能會只管自己的空間燈光效果設計，那服裝設計再美的服裝色彩都可能會在燈光下走調。相對來說，如果在劇本或劇情的需要下，原本就希望燈光能更強烈的表現出來，這時有經驗、有相關專業知識的舞台設計和服裝設計，就會幫忙給一些較「空白」的設計給燈光色彩可以有明顯的表現。

而演員的表演更是永遠不要侷限在自己「表演」的思考邏輯裡。在服裝上，人的衣著風格是跟著角色性格、品味、情緒、目的、行動需求等諸多因素形成的。懂表演的服裝設計可以讓角色一穿上戲服，就說服觀眾相信角色大概是什麼樣的人，讓演員無須太費力就能帶著觀眾進入角色的世界。聰明的演員會好好利用服裝來幫助自己的形體和表演。在燈光上，燈光氛圍的形成可以引導觀眾的情緒。有些情緒的表演在排練場時可能會因為只能靠演員自己撐，所以演員是既費力，戲又看來乾乾的。為了讓情緒可以充滿整個空間，很多演員反而不小心就過

度表演了。但遇到互相了解的燈光設計，加上燈光表情的配合，就可以更輕鬆地將情緒傳達給觀眾。

以上都只是一些常見的舉例。唯有各部門都有彼此的專業素養，才能互相了解，有好的融合。也再次提醒演員，排練場的排練時間和配合技術、進劇場的時間比起來相對長，請不要在排練場時就把一切排練完成並鎖死。一定要隨時保持彈性，張開眼睛、打開耳朵的等著慢慢加入其他部門，最終尋得一種群舞的和諧。

這在外面任何的工作場合更是如此。有多少職場上的誤會和衝突，其實都來自對彼此工作範疇的不熟悉或者是立場不同。如果我們能清楚不同部門的職權，分工可以更加明確。也因為了解各自不同的立場和所需，也許就可以擁有更有效率、和善的合作關係。

課堂精華回顧

唯有各部門都有彼此的專業素養，才能互相了解，有好的融合。再次提醒演員，排練場的排練時間和配合技術、進劇場的時間比起來相對長，請不要在排練場時就把一切排練完成並鎖死。一定要隨時保持彈性，張開眼睛、打開耳朵的等著慢慢加入其他部門，最終尋得一種群舞的和諧。

輯四　我怎麼表演

第十六課

長壽劇的角色塑造

台灣長壽劇八點檔一般而言兩百多集起跳。前期會有幾集的劇本，先拉出主軸故事和角色來拍攝一些基本的存檔。但畢竟一週要消耗掉五集，每集還長達兩個半小時，很快地就會變成邊寫劇本邊拍，出一集劇本拍一集。兩三百集的戲，拍攝時間橫跨一年半以上。除了需要大量的情節事件，也會需要眾多的出場角色。所以演員的角色工作思考方式，會略不同於其他有完整劇本的戲。

當然每次設計新的情節線和角色要出新的大方向。由於劇本邊走邊寫，所以建構角色的劇情量和資訊的完整性一開始都不會太充足。只能先給演員一個大概人物關係的邏輯方向、性格設定和初步的定裝形象塑造。例如：「一個醫院創辦人的女兒，自己沒能念醫學院。但有一個當醫生的優秀入贅丈夫。她用盡一切方式要讓唯一的獨生女也當醫生。」強勢的要守住已逝父親創辦的醫院和院長的職位」。仔細觀察以上的設定，會發現好像關於性格的方向只有一個「強勢」的描述。這優點是在新角色要加入時，演員可以很快先抓住一個清楚的大輪廓給觀眾快速認識。缺點是如果演員只抓住這個東西

角色會太單薄，而且很快就會疲乏。所以演員就要在接下來編劇新出的情節中，找角色性格和與其他人物關係的各種可能性。

這和其他單集或有完整劇本的影集，創作角色的邏輯比較不同。已有完整劇本的戲，角色的戲劇時間和會展現給觀眾看到的角色面相、故事情節都已明白清楚，演員的功課就是要把這些既定的點狀線索理順成一條有脈絡的線。但長壽劇演員反而需要讓角色隨著情節的變化，和對隨時會新增的角色人物關係保持彈性。

◉ 因應角色機動性變化

我以前就演過一個角色，前期設定就是一個嚴肅、一板一眼的律師。在劇情的設定上一開始就是律師身分的相關情節。但如果一個被塑造出來的角色，她只剩下一個功能，那角色的表現空間就會被侷限，對整個戲來說也會太浪費。於

是，在人物關係相連的狀況下，這個前幾十集一板一眼的女律師，在意外撿了一個戒指，誤會一個企業的小開想追求她。然後她就轉為一個心花朵朵開追愛的女人。就算再偶遇她律師本行的情節，似乎也失去她原本設定的公允公正立場。同時在編劇的劇本裡，發現這角色開始調整成有喜劇元素，這前後也變成太不一樣的兩個角色了吧？在這種時候，演員是不能死抓住之前的設定的。的確乍看過改變很大，但細究她之前原本就沒有私人情感的情節，我們和觀眾本來就沒有看到過角色面對感情的這個面向。這世界的每個人面對不同的對象和場合，本來就會有不同的展現。世界光怪陸離的人事物不勝枚舉。設計角色時不要太侷限自己的想像。只要留住角色的大方向，是可以因應劇情做出很多變化。

創造的角色，可能會機動性的變化。這可以說是邊寫邊拍的八點檔特色，卻也給了演員和編劇一同創造角色的機會。角色除了編劇團隊在編寫情節時的主動需求，演員也能利用邊拍邊寫的特性，展現角色的不同可能性給編劇團隊新的想法。演員拿到劇本時第一個工作，當然是先處理編劇賦予角色的任務，但有很多

人物之間的關係和個人性格，卻是演員要自己找劇本的空白處填滿的。

我前面舉例的醫院繼承人角色，一開始只設定因為我自己不是醫生，所以需要一個入贅的醫生丈夫。然後我是強勢的以保住父親創辦的醫院為己任。而我醫生丈夫的設定呢？是個只專注在醫學研究，以救人為己任對權勢不感興趣的醫生。再來就是角色加入後實際劇本有出現的情節，會出現我們關係其實滿恩愛，我雖常常耳提面命丈夫要爭權，但他沒因為是入贅的就對我言聽計從。好！這就是目前所有的資訊。這時候角色的關係其實還有很多的空間。

我在照著編劇台詞並完成每一場的任務同時，用回覆丈夫時說話的語氣試著加入一點因為內心敬佩（愛慕）對方崇高的救世理念，而當自己老是說那種利益掛帥的話時，其實內心是有一點點心虛怕老公的。所以我的角色面對老公時話說得很勢利，但語氣是撒嬌的。果然，每天出劇本的時間壓力下還會花時間看播出的細心編劇，就看到了我加入的夫妻關係。並且就利用這個角色間的關係，發展情節寫進正戲裡面。當然那先決條件是，這的確是在合理的設定中，又可以幫助

角色性格建構更完善的層次，也讓角色間的關係有更豐富的生活感，甚至多個機會增添情節的趣味。這是專屬於邊寫邊拍的長壽劇裡，演員和編劇的良性互動創作。

在這種可能會有不斷加入眾多角色的長壽劇，演員還要多注意一個功課，就是要檢查和同劇中演員不重疊的角色設定。一般有完整劇本的戲，在編劇寫劇本時就會設定出不同角色的功能，本身就不太容易重疊。而且團隊工作從選角到前製也會再檢查，所以演員只要專注依照劇本來做功課。但目前長壽劇有時因為題材本身就容易圍繞家庭、愛情、利益爭奪……這類劇情打轉，所以類似的身分地位角色，會發生類似的家庭失和、愛情失利等等橋段。加上有時編劇可能只寫出象徵的形容，例如：悲傷地、勢利地、生氣地。這時候演員除了抓住自己的原始角色設定，一定要再整理出自己與同劇角色間的功能和性格表現上的差異。這樣才能在眾多演員的劇中，讓每個角色在劇中錯落有致，展現各自的魅力。

承受時間高壓的能力

長時間以來，八點檔為求通俗放鬆，在劇情上重視娛樂性。逃脫不了的一些家庭恩怨情仇肥皂劇模式的角色關係。為了天天播出，必須講究速成的工作環境。以上這些先決限制，某種程度都造成八點檔的表演被輕看。其實不管什麼領域，都有其學問、困難度和可學習訓練的專業。對八點檔而言最大的特色就是快速。每天播出的量那麼大，編劇在高壓下要不斷地出本。編劇的本還要經過審核才能放行到演員手中。所以很多時候演員是在棚裡等著劇本，一拿到劇本就要趕快背台詞，因為不只所有工作人員就等著你上場演出才能早點收工，甚至有時還是趕著上字幕才能及時播出。而演員的工作絕對不僅僅是背台詞而已，原則上我剛剛上述的一切功課，包含角色的設定、變化，和其他演員之間的差異，都同時要在時間壓力下快速判斷並被調整完成。

不可諱言，我的確見過一些因為無法快速處理台詞和角色的演員，演著演著

就被消失了。也看過一些無法清晰判斷做好角色功課的演員，就一直拿著本能在演一樣的角色。我當然不認為這樣對戲劇和演員來說是好的循環常態，但如果你能正面的在這種高壓下學習到快速處理的能力，其實帶到別的環境工作也可以讓自己在工作初期節省很多時間，把多的時間專注在更深刻的交流和情感上。

我不知道這麼長壽的八點檔算不算是台灣的一種特產，但它的工作方式和壓力真的很不同於其他的戲劇型態。對表演有不同切入的工作邏輯和樂趣，我有幸參與其中，特別提出來和大家分享。

課堂精華回顧

角色可能會機動性的變化，可以說是邊寫邊拍的八點檔特色，卻也給了演員和編劇一同創造角色的機會。演員拿到劇本時第一個工作，是先處理編劇賦予角色的任務，但有很多人物之間的關係和個人性格，卻是演員要自己找劇本的空白處填滿的。在這種可能會有不斷加入眾多角色的長壽劇，演員還要多注意一個功課，就是要檢查和同劇中演員不重疊的角色設定。這樣才能在眾多演員的劇中，讓每個角色在劇中錯落有致，展現各自的魅力。

第十七課

面對不同導演的工作方式

關於遇到不同工作方式的導演，配合不同的做功課方法。這純屬我個人的建議。

我是那種很享受隨著和不同導演工作，來改變自己的工作慣性。因為我的確在不同的工作方式中，看到不一樣的自己。但我也看過滿多不惜堅持自己工作方式和導演硬碰硬的演員，當然我衷心建議你必須先確定你有滿好的溝通能力能說服每一種導演。然後一如我之前章節提到過，你必須先有導演的觀點看整齣戲，並考量到其他演員，而非自私一味只想到自己。或者你純粹覺得你的內在夠強大，不怕堅持帶來的衝突。當你考量以上種種然後還是想堅持自己的詮釋，我也覺得很棒。

表演本來就有兩大分類：一種是在己身這個有限的容器裡，努力想找出更多的可能性；另一種我都開玩笑說，是很早就找到自己信奉的表演真理。也許第二種在表演上看來感覺沒有什麼變化。但若是幸運為觀眾所喜愛（或者說是老天爺賞飯吃），那將會是很珍貴的個人特色。這種在初期殺出血路後，之後不管什麼

樣的導演找你合作也不太會有人想改變你了。

這個點我特別提出來只是建議。一方面是我運氣很好的和很多不同工作方式的優秀導演合作過，所以可以和大家分享一下。而我又認為在戲劇的工作中，沒有絕對的對錯。創作的歷程原本就是有一大部分的環節是仰賴導演和演員的共同努力。但如果你不是很早就得到神諭的那種演員，我個人是鼓勵演員要保持和不同導演互動的彈性。

◉ 本身是表演者的導演

有一種導演，他本身之前是表演者。

可想而知，他肯定每個角色都用自己的方式演了一遍，也忍不住做了一下角色功課。好吧，可能不是每個角色，但起碼女導演會做女角的功課。男導演會順便做一下男角的功課。所以不難想像，這樣的導演對於角色的形狀和表演節奏已

有一些既定的想像。通常這時候我會理性判斷一下，他是好演員嗎？先決條件當然必須是才能往下聊！當我們意見相左時，我會傾向先接受對方的意見試著走走看。有時打破既有的表演節奏，對於角色就會自然產生不同的感受。

這樣的導演也有一個傾向，對表演管得很細微。甚至有的對說話的斷句，在哪裡呼吸都會有意見。這對於資深表演者，如果表演設定不同方向，最好要能抱持著來打破自己慣性的想法。一旦合拍，演員設定的很多表演細節能被一樣表演出身的導演發現，會是非常過癮的一件事。有時候對演員來說一些表演上很細微的細節，我們不見得希求會讓所有觀眾看到，但求能與少數察覺的知音分享就很快樂了。

整體來說，我認為這類的導演，對劇場新手精進表演能力的幫助很大。因為這類導演他了解表演進入的方法，他自己就可以有很多有效的經驗分享。另外一般而言這類導演都很清楚身為演員之間辛苦的地方，所以都會比較顧及演員身心的狀態，較不會亂浪費演員的精力和時間，懂得如何讓演員集中狀態在需要的地

方。

◉ 空間給很大的導演

有一種導演，感覺就是在排練場看著事情發生，然後不太積極處理。不要懷疑，真的有。

我發現這類的導演會產生一種狀態，就是他的演員們感情會特別好。因為演員自己需要團結自救。乍看很廢，但這類的導演某種程度上是尊重演員，先看看演員可以給出什麼，願意給演員空間。這還是會有不錯的作品誕生。先決條件是，這類導演特別需要有經驗的好演員。對身為演員的我來說這也非常有趣，如果同伴都是有經驗的表演者，這時導演溫和的在一旁不做過多的干涉，反而有另一種和同伴自由集體創作的樂趣。不過這種導演如果沒選好演員，就可能發生排練時間沒有效率，作品好壞參差不齊的結果。

◉ 本身是編劇的導演

有一種導演，本身就是編劇。這在劇場和電視單元劇裡超多的。

很多劇團的主事者本身就是創作者，當一個導演想導戲，就自己寫一個劇本去申請經費，所以很多導演自己也是編劇。那編劇就……只好自己寫一個劇本來當導演了。但我始終認為這是兩個專業，的確有人是有這樣雙重的能力，但絕大多數其實不是。如果可以分工再創作可能會更好。

本身就是編劇的導演，通常在編寫劇本時難免已開始做導演的工作。因此某種程度就整個劇本的詮釋和結構而言，演員想溝通改變有時會比較困難。尤其是比較難變動台詞。這種導演容易犯下一個「無法割捨」的毛病，畢竟每一場都是自己的心血結晶。看他們的戲老覺得明明有些戲是可以大刀闊斧刪掉的。再者，我個人覺得編劇出身的導演，有時劇本結構會塊狀居多，比較不懂得運用劇場的魔幻特性。這種戲很吃表演，如果表演不夠吸睛，很容易一塊一塊的流於平鋪直

敘。導演型的編劇則概念有餘，但劇本、情節、細節、人物關係不足。如果演員遇到這一種細節不足的狀況，一定要努力在表演裡找空隙去豐富角色的血肉。

◉ 在乎大結構的導演

有一種導演，像音樂家的指揮。他特別著重戲的節奏和畫面，一般而言他不會特別去干涉演員的表演。他給的指令不會管你如何從表演A走到B，他只會告訴演員當戲走到F時需要推到一個情緒的頂端。或是他為了畫面的需求，要你說哪一句話時到達某一個位置，他也不會管你該如何到達。這時有經驗的演員就要自己從劇本回頭去順理情緒的線，讓角色可以合理舒服地將情緒到達F時順利的推向頂端、並合理的讓自己移到指定的位置。這對我而言的有趣之處也是給演員極大空間和挑戰。

在這種類型裡的導演，有少數會把演員當功能性的使用。在他敘述故事的形

式中，如果沒有自覺的演員，很容易就只剩下功能性，而不是一個容易被觀眾記住有獨立生命的角色。他這種創作說故事的優點是，當他手中不見得有一手好牌時（好演員們），他依舊可以呈現出以故事為導向，一樣不錯的戲。

◉ 放任型的導演

還有種導演，看起來總是一派輕鬆、游刃有餘。演員在過程中好像都不會遇到什麼來自導演的要求或刁難，一切感覺都很輕鬆愉快，還覺得一定是這次自己角色掌握得不錯。通常都要等到你懷疑有一個角色的詮釋似乎有點問題，但導演為何還是沒說話，你才會發現那可能不是導演關注的重點，或可能是導演的個性，標準更寬鬆。自愛的演員此時才會驚覺，可能要好好的重新檢視自己的角色了。

影像導演也是各式各樣。有的一來分鏡清清楚楚，你在拍攝的過程中幾乎沒

有什麼鏡頭和時間是浪費的。在拍攝過程中你大概就可以想像播出後的樣子。有的就感覺他是先將所有素材拍回去，等後製再來思考和取捨。所以通常我們看到播出時才會知道「喔～是這樣。」有的導演為了尊重演員會讓演員多試幾種表演，但你最後發現其實他還是想照自己原先設定的。有的是看得出導演真心想仰賴演員提供的素材，但卻會在演員試出的多種樣貌中猶豫不決。

　　以上說的幾種不同類型的導演，都是我真實合作過的。雖然工作的路徑並不相同，但我個人都滿喜歡。不強烈主導表演的導演，可以讓我們實驗自己不同歷程偏好的表演形式。放任型的導演反而強迫演員不得不用整齣戲的結構思考來看待表演。對表演掌控強的導演，有時可以讓演員放掉自己的慣性，看到自己表演的另一種可能性。

面對不同老闆的工作方式

我們將不同的導演換成不同的老闆是一樣的道理，並非從事表演的朋友們一定也能很快就轉換和帶入。老闆和主管真的是各式各樣的展現方式，很多令人驚奇的程度是遠遠超乎想像的，可能他們唯一共同點只有希望「又要馬兒好又要馬兒不吃草」了。

有些上司很聰明懂得用人才也尊重專業，那請你就盡情好好發揮。有的指令不明，要員工揣測心意，反正出錯了你就糟糕了，那能怎麼辦？還是要努力嘗試去做，才能知道老闆到底想要的是什麼啊。有的是細節控，什麼都要按照他的方式；其實有時聽取別人的意見試試別人的方式，或許會有意外的收穫。有的就簡單要求你要比他多想一步，那就努力訓練自己成為一個細心有前瞻的人。這種訓練有益無害。

絕大多數的人可能沒有那樣的緣分一生只跟隨一個老闆，如此真的就要像我

們演員一樣要隨時保持彈性，要有適應不同工作風格老闆的能力。並請相信不同的工作方式都可以磨練身心靈，讓我們在不同面向上有成長。

但在這邊不免想提醒，上司、下屬有一個特點和導演、演員的關係比較不一樣。一般導演看到演員在戲裡發光發亮通常是會很開心得意。但下屬在面對上級時，如何避免功高震主是需要一點分寸和智慧的。畢竟我們也曾看過因為員工的能力更強、風頭太健，反而完成階段性任務後就被主管找機會嫁禍除掉了。

我衷心建議直到有一天你的表演或工作經驗已經很豐富，或是有一天你發現自己已經找到信奉不變的工作真理。在此之前，請盡可能地和不同工作方式的導演、主管一起合作，並且保持我們工作的彈性、好好享受各式各樣的可能性，樂趣無窮啊！

課堂精華回顧

本身是表演者的導演，對劇場新手精進表演能力的幫助很大。因為這類導演他了解表演進入的方法，他自己就可以有很多有效的經驗分享。我認為在戲劇的工作中，沒有絕對的對錯。創作的歷程原本就是有一大部分的環節是仰賴導演和演員的共同努力。但如果你不是很早就得到神諭的那種演員，我個人是鼓勵演員要保持和不同導演互動的彈性。

第十八課

解讀劇本

第一步就是先把整個劇本「讀過」。讀者可能覺得我這個說法很奇怪，這有什麼好提醒的？事實上，我自己都覺得不可思議這居然是需要提醒的事情。

我在帶學生做表演練習時，會找某些好劇本，讓學生自己選出片段來做表演練習。但時常在看學生呈現時感到疑惑，為何學生塑造的角色會是這樣的面貌。

因為如果是這樣的主角性格，你很難相信他在接下來的情節中會做出那樣的人生判斷。一問之下才發現，很多人其實根本沒有把劇本看完！他們有些就是看到了自己可以演的片段，然後就不往下看劇本了。他們就只做這個片段的功課，因此會出現很多你想都無法想像的主角形象。不可思議吧。現在還願意讀文字並且拿著這本書的你，應該也是無法理解的。

然後就是「讀懂」劇本。在學習表演的歷程中，大家都不斷著重在提醒學生真實情感表演的部分，而忽略表演其實需要大量理性分析、選擇、判斷。好像深怕強調理性分析就代表表演會不夠真摯。但理性分析在表演裡事實上佔有很大而重要的成分。

從故事的開始，不管什麼題材，其實都有八百種切入的角度。比如愛情的題材從古至今一演再演。編劇從創作開始就鎖定了一個方向，那就已經是一種大方向的取捨了。演員讀劇本時當然就要先讀懂編劇想要鎖定的（例：愛的嫉妒、愛的自卑、愛的佔有……），當表演面對選擇時，就跟著那個方向走，才不會像無頭蒼蠅浪費時間。

🌀 塑造自己的角色

讀懂這個劇本想要說什麼後，就要「在劇本裡找出自己的角色」。請注意我說「在劇本裡」。人有千萬種，要塑造出一個角色的功課說穿了是鋪天蓋地的多。但重點是要真的在劇本的呈現裡，可以有機會被呈現出來的特質。因為觀眾就是從那裡面來認識角色，然後認同角色的觀點來看故事的流動。

我遇到過很多看來很會做角色功課的演員，叫他做角色自傳，他可以從角

色小時候遇到什麼事都侃侃而談。但你實在不明白他做的功課和我們在劇本中的角色有什麼關係？在劇本中根本找不到機會呈現出來。那就是角色功課做得太龐雜。（若那樣做可以讓他自己有身為角色的安全感，好吧！也算是一種價值。）

如果一齣劇在談愛的自卑，你要找出的是這個角色生命歷程裡導致自卑的蛛絲馬跡。光是要抓住這個部分的功課和細節就很多了。接著還要在編劇已完成的劇本中找到可以補充呈現的空隙，這樣才算是真的做到有效的角色功課。

前面提過的，請讀懂每一句台詞。編劇都是精雕細琢自己筆下的字句，包含一個嘆息、一個語助詞。在理解角色的過程中，如果你有意見請試著去跟編劇或導演討論。經過討論後的台詞，請你必須完全的理解並且準確的將意思傳達給觀眾。只要身為表演者的你不懂台詞，觀眾聽到的就是空洞的語詞。所以再次強調：「表演者絕不說自己不懂的台詞，絕不做毫無意義的動作！」

有些男演員喜歡耍帥，或女演員演戲時利用撩不完的頭髮在表現媚態，但都不見得是符合劇本裡的角色，那只是在服務他們身為明星的人設。也有的演員

在一齣戲裡，讓你覺得滿驚豔的，但多看幾部就發現他的肢體習慣基本上是一樣的。很有可能是演員自己都沒意識的身體慣性，但那還是屬於演員本身的身體而不是角色的。所以一開始我就說了，要先認識自己的外在和身體行為，才能以此作為基礎來建立角色在我們的身體裡。而且這個認識必須幾年就要整理一次，因為我們行為會改變，長相也會隨著年齡和經歷有不同的改變。像我自己本來有一點鳳眼，眼神看來比較銳利。隨著年齡增長眼角鬆弛鳳眼好像就不明顯了，但好處是眼神也隨之溫和許多。所以我就要更新了解自己的狀況。

在我們的生活中很多看似無意義的動作都是有含義的（你眼皮顫動了可能代表有外在刺激或心理上的波動）（伸手輕輕抓了抓身體必定是皮膚有什麼觸覺），於是有這麼多心理學家努力的在我們不自覺的姿態中尋找內在真正的情感運動。

所以上了台後連身體的感官和動作都應該是符合角色和角色所處的情景裡的。

讀懂劇本後，要塑造自己的角色。表演者要從劇本中自己角色說的每一句話、行為和發生的每一個事件和小細節來了解和形塑角色，還要檢查劇本中別的

角色口中的你。很多時候角色是藉由其他角色的評價來建構的，甚至觀眾會更相信由其他角色口中說出來的你，才是趨近於真實。以上主客觀綜合起來才會有一個合理的角色出現。同樣的，我們也要依著我們的角色設定，從我們對不同角色的反應裡來幫其他對手建構更立體的角色。

◉ 解剖台詞、節奏

永遠要提醒自己是先有思考、想法、立場和表達欲才帶出語言。千萬不要台詞說到哪裡，表演才跟著做，絕對不能是表演被台詞帶著走。例如台詞說「這裡好熱。」絕不是說這句話時才表演熱。而是一進到這個環境就要從劇本裡面判斷這裡的溫度。然後什麼時候身體感受？角色配合心理狀態產生的體感溫度變化？為何角色選在這時候說出這句台詞？

所有的台詞都要被往前推來檢查，要先表演出那些細節，這樣後面說出那句

台詞才能成立或被定義。

　　然後就要解讀整齣戲的節奏。先從一整齣劇本來看，就像看一首完整曲子的樂譜一樣，判斷出整齣戲的節奏起伏。接著分段，有上下半場就分開看各自的節奏。再看每一場、每一小節的節奏。不要只依藉單場看到的情感盲目地演，忽略了觀眾看戲的節奏，反而無法達到較好的效果。

◉ 生活中的對白運用

　　前面提過不要只相信台詞表面的意思。很多時候台詞本身是在粉飾真正潛藏在底下的意念，全憑藉表演者要如何詮釋角色和角色與他人的關係來說出口。如此同樣的一句台詞就可以表達出不同的意義和層次。但這個部分對專業表演者以外的人剛好相反。專業表演者是因為在詮釋一個已經被完成的劇本，所以必須回頭探究那個世界發生事情的因果。

但在現實生活中我們絕大多數人面對的問題剛好相反。我們應該練習的是如何讓你說出口的話，可以讓對方接收到台詞完整的含義和力道。因為我們現在太依賴文字本身的意義，會錯以為隨口吐出的文字就可以傳達我們的意念。大家肯定常遇到路上不小心撞到你的或是犯錯的服務生，他們很多就是隨意的吐出「不好意思」四個字，沒有配合眼神和語氣。好像有說出這幾個字，他們道歉的誠意就到了。而且絕大多數還是用「不好意思」而不是「對不起」。這兩個詞彙絕對有面對不同事件和道歉誠意的差別。很多的誤會衝突和浪費時間就是從這些隨意放過的語言表達而來的。現代的人愈來愈匆忙，愈是如此我們更要習慣慎選出口的字彙，而不是說完後還讓對方猜測這句話真正的含義。我們平常就要練習運用表情加上情感的輔助，讓想要傳達的意念一次到位。

人手一支的手機其實是非常好的輔助練習工具。工作上呈現的樣貌或是即將上場的報告，先對著手機錄下來，然後要用一種疏離的旁觀者心態來看自己的錄像。為什麼要特別強調先讓自己疏離？這很奇妙的，如果你就是用本身來看自

己，有些人會特別感到害羞而無法正視自己。另外有些人會特別自戀，沉迷在「我眼睛好漂亮喔」「這樣講話看來很酷很帥」這些偏移判斷的點上。這兩種狀況都不利於我們客觀的判斷自己是否有準確傳達語言和情感。站在第三者的觀點後，第一遍先檢查表情是否有誠懇輔助傳達我們的情感。第二遍單獨聽聲音，很多時候你會訝異於為何自己用一種冷漠的音質在傳達如此激昂的狀態。因為我們大多時候是腦中的意念在跑，語言隨之而出。我們通常會專注在意念，不見得常有機會聽自己說的話。

所以這個表演的訓練必須是自覺的，回到表演最開始的訓練「認識自己」。

先聽自己說話，判斷出說話的狀態，然後才能練習調整。要調整到什麼程度？先讓自己順眼和順耳即可。我們不常聽到自己、看到自己，但起碼我們常常可以感受他人說話的態度。所以先調整到一個你自己能接受的狀態，然後試著去應對外人。你一定可以收到和以前不一樣的回應。

課堂精華回顧

第一步就是先把整個劇本「讀過」。有些人看到了自己可以演的片段，然後就不往下看劇本了。切記不能只做片段的功課。然後就是「讀懂」劇本。

表演其實需要大量理性分析、選擇、判斷。讀懂這個劇本想要說什麼後，就要「在劇本裡找出自己的角色」，從劇本中自己角色說的每一句話、行為和發生的每一個事件和小細節來了解和形塑角色。

第十九課

表演的節奏

艾美在一個很高壓的公關公司工作，除了要不斷地有創意的表達，更有無數人際上的往來。她最近常常覺得聲帶疲憊，感到工作節奏好快弄得自己很容易疲倦。一開始她覺得是發音位置的問題，所以在一次閒聊中她請教我該如何改善。

我不覺得她發聲有多大的問題。但的確覺得這兩年她說話愈來愈快，有時會急切到如果我一不小心不專心時會聽不懂。而且我也會被她的急切弄得有點緊張，好像我們的約會要很趕，明明之後沒什麼事啊。這時我會刻意地放慢說話的節奏，然後一個多小時後，就會發現她的語速緩慢一些。後來才了解，艾美工作的團隊都是一群活力充沛又活潑的女生。其實艾美原本說話的節奏就不慢，但在那樣的團隊裡，一群女生總急切地溝通、搶著表達創意，在活動中還要快速完成大量的協調。艾美在那一群人中的語速就顯得不夠快，於是她會不自覺的強迫自己跟上速度，所以才把自己的聲帶和精神催促得很疲憊。

艾美的例子要將「節奏」這件事分為三個部分來討論。

節奏感是一種比較形式

第一個部分：表演的節奏是比較出來的。

表演和說話的節奏給人的觀感並非固定的。先假設你表演和說話的速度是固定的，但如果你和一個節奏偏慢的人一起，你的節奏就會看起來較快。相反的，如果和說話很快的人一起，你就會顯得偏慢。而人的節奏和速度會影響自己塑造的形象。所以你此刻想要給人什麼感覺，可能要先判斷和你在場的人整體的節奏感。

專業的表演者更是如此，你可以在家先做好自己的角色功課，但很重要的是功課絕對不能做死。你不能說我已經設計好了，所以不能更動。要進劇場和對手們配合調整戲和節奏，你才能在這群演員組合裡，為自己的角色定調。尤其現在有些劇團因為戲加演，偶有一兩個角色換人演出。雖然戲還是依照原型的大軌跡走，但有時這樣加入一個變動因素，戲就會牽動出很不一樣的化學變化。

所以如果你有形象塑造的需求，無論在什麼樣的環境，你要先打開耳朵聽周

遭的人說話，去感覺他人的表演節奏。然後自己開口後，也仔細聽一下自己說的話，判斷位於這個組合裡的什麼區段。

發自內心的充足能量

第二個部分：唯有內心能量充足，才能不費力地驅動身體展現。

艾美因為受周遭工作夥伴的影響，常常不自覺的急躁起來。就像她和我說話時，我也會因為她的語速和行事節奏感到緊張一樣。我和她只是朋友相處所以沒什麼關係，反正我跟不上時也就自動放空一下。但她和公司的夥伴們有工作上競爭的壓力，她會勉強自己跟上討論，必須跟上大家工作腳步。因為這份「勉強」所以她的聲帶和精神都感到疲憊。

事實上就表演的觀點來看，內在必須先有動機，才能讓身體動起來。如果內在想表達的動機能量不足，想跟上別人的語速和行事節奏，就必須讓身體主動地

驅動更大的能量，因此會很容易累。舉個更容易了解的例子：和喜歡的朋友說話，

因為你有很高的興致和想溝通的欲望，通常會不知不覺地聊了很久而且一點都不

累。但若強迫你去參加不喜歡的應酬，就算時間不長，你也容易感到精疲力盡。

所以必須從表演的內在基礎出發。你現在環顧四周，判斷自己需調快能量，

這時你必須先調整你的內在動機，要真心相信你有那麼急迫的溝通欲望。那種感

覺就像你現在有很多的話想說，非得要說出來你才會感到身心暢快！你有多少的

話需要表達、需要加多少的速，你就要找到同等急迫的能量。如果能有這種狀態，

不管你表達什麼速度和節奏，你只會感到暢快，比較不會傷到身體和精神。

◉ 節奏要鬆緊有度

第三個部分：整體表演的節奏。

老實說在教學的過程中，我認為節奏感是最難教的。說話有節奏、走路有

節奏、故事行動有節奏、整齣戲有節奏。任何工作不管在整個上班的時間或是分成不同片段的時間裡，都有不同需求的鬆緊節奏。而這些節奏只要你有面對觀眾（顧客）的需求，就會有一個你希望給給觀眾、或讓你的觀眾會較為舒適的適當節奏。

那種節奏的能力如何內建？我建議表演者多看一些好的戲劇作品。尤其是語言方面強烈建議多去看一些相聲作品。相聲是極致玩語言節奏的表演藝術。聽久了你慢慢會內建一個節拍器，感受得到語言之間丟捧的節奏，更可以培養幽默感。而良善的幽默，絕對可以創造出一個環境輕快的節奏感。京劇也是節奏清楚而強烈的表演型態，唱唸做打都在鑼鼓點的節奏裡。身為觀眾你可以很快的感覺，所有表演在對的節奏裡的快感。而不在節奏裡的表演會讓你看得有多難受。

想輕鬆一點感覺節奏的，可以多看球賽。球賽是一種節奏感強烈的表演，特別容易煽動觀眾的情緒，因此觀眾可以很容易感受到節奏這件事。很多人應該都有這樣的觀看經驗，節奏好的球賽就是可以讓觀眾熱血沸騰，節奏不好的球賽會

明顯的讓觀眾感受拖滯。多去聽和看，節奏真的自然就會慢慢內建。

這種整體的節奏就像艾美她們團隊營造出的氣質和感覺。公關公司是不斷與人溝通，並且設計面對觀眾的活動。身為領導者必需檢查整個團隊的節奏。如果碰巧團隊夥伴全是一群節奏猛烈的表演者，新加入者可能就會像艾美一樣，為了競爭必須拚了命跟上。因此內部可能最後會陷入不自覺的愈轉愈快。別忘了只要是有「觀眾」的表演，都有一種相較之下舒適的節奏。適度的快節奏可能會讓觀眾（顧客），覺得有效率值得信任，但過緊的節奏就成為壓力。所以任何的工作也都要分段有意識的配速。

檢查一下你工作面對的觀眾是否有比較適當的節奏？你想要呈現怎樣的表演風格？你有足夠的內在能量可以支撐你預期的表演節奏嗎？

不要埋頭苦幹，有時靜靜的先觀察周遭一下，然後再決定好步伐加入。這不只會讓你和觀眾（顧客）有更良善的互動，更可以保護你自己的精氣神。

課堂精華回顧

節奏必須從內在基礎出發。你現在環顧四周，判斷自己需調快能量，這時你必須先調整你的內在動機，要真心相信你有那麼急迫的溝通欲望。那種感覺就像你現在有很多的話想說，非得要說出來你才會感到身心暢快！

你有多少的話需要表達、需要加多少的速，你就要找到同等急迫的能量。

如果能有這種狀態，不管你表達什麼速度和節奏，你只會感到暢快，比較不會傷到身體和精神。

第二十課

表演的力量配置

演員Ａ自進劇場演出開始後人就一直不舒服，每一場演出完來都虛弱疲憊不堪。腸胃不適、頭痛、昏眩⋯⋯各種狀況，總是讓大家很擔心。偶爾一次可能真的是因為剛好演出時生病感冒，但每一次正式演出就出現一樣的狀況？這如果不是因為詮釋的角色本身耗損（他平常應該多練習讓角色安全退出），這裡先不談玄學的部分，很明顯就是他表演時力量的配置不當。

很多表演者表演時非常投入。有時候演出時會聽到一些比較沒有劇場經驗的演員下台後說，「好累喔～剛剛不顧一切用盡全力地演出」，「我沒辦法控制，我只能專注在每一場裡。」以上的話聽來很敬業，但各位！上半場都還沒結束啊。

有時我們一天還會有兩場演出。專業的表演不能最後只靠腎上腺素支撐。而且最怕的就是每一個演員每一場上台就用盡全力，大家可以想像那樣的整齣戲看起來

會有多麼地撐和緊繃。你是應該專注在每一場表演裡，但先決條件是你在排練的過程中已經先思考和配置過每一場的輕重。

表演的力量要配重。

自己的每一次上場要配重。要為自己所有的出場拉出一個角色有弧度的線條。

自己的每一場要配合整齣戲連結上下場配重。我之前說過表演的節奏是比較出來的。如果上一場本身的情緒很抒情、節奏很輕，那麼你接續的一場只要一點點重，觀眾就會感受到。相反如果上一場情感已經很重，導演可能就要考慮是否要舒緩觀眾情緒改變氛圍。如果導演是希望接續走重情緒，演員就要衡量和上一場如何有不同的重拍。

每一場和別的角色在台上要配重。每一場戲總有不同的故事主線在走。舞台劇和影像不同，影像可以直接用鏡頭強迫觀眾看導演想給你看的，但舞台劇是所有人亮在台上，所以只能用燈光、走位和表演能量來暗示觀眾現在該看什麼。如

果每個角色都拚盡全力，那觀眾的焦點會很亂。

所有都需要鬆緊有度，不要亂用力。觀眾才能在觀看上有順暢的呼吸。

這種全盤思考和能量配置雖說主要是考量導演詮釋和引導觀眾，但其實的

這麼執行後，對演員的體力和精力也的確能達到較有效率的應用。

當然演員也要訓練自己的體力和能量。尤其是舞台劇演員，本來表演的能量就必須較飽滿。有些戲的風格可能能量需求更高，而且上了場就沒有喊停的機會。我的確聽過某個演員辭演一齣戲的原因是因為他實在沒有體力再演。

這個邏輯不管任何工作都可以自行轉換應用。將自己的工作時間分區塊，顧客人潮尖峰時或閒暇時。你的精力要分配，大家都知道持續的緊繃感會容易讓自己太疲倦。簡報或開會時，判讀現場的節奏和其他聽者（觀眾）的感受，有流暢的表演節奏配重安排。讓你主講的場子，有彈性的改變自己報告的節奏輕重。觀眾唯有在放鬆舒服的狀況下才有機會看進故事和聽進你想傳達的事情。

課堂精華回顧

最怕的就是每一個演員每一場上台就用盡全力，大家可以想像那樣的整齣戲看起來會有多麼地撐和緊繃。你是應該專注在每一場表演裡，但先決條件是你在排練的過程中已經先思考和配置過每一場的輕重。表演的力量要配重，要為自己所有的出場拉出一個角色有弧度的線條，都需要鬆緊有度，不要亂用力。觀眾才能在觀看上有順暢的呼吸。

第二十一課

表演的增添與刪減

一般學生或剛開始表演的人問題通常在，無法將劇本中的訊息用除了台詞本身外表現出來，甚至很多都還無法將台詞表達清楚。台詞的清楚表達並不僅僅只是把話清楚說出口，還包含表演者確切了解台詞在說什麼。（不要懷疑，很多演員你突然問他「你剛剛說的這句話是什麼意思？」他不見得清楚知道。）表演者自己完整了解之後，如何順著那些台詞整理自己的情緒線條。然後再順著情緒，整理好斷句、呼吸來詮釋台詞，讓觀眾能夠淺顯易懂。觀眾能聽到並聽懂台詞是首要。接下來表演者再增添上角色說台詞的意圖。有些台詞還要在其中，加上台詞的言外之意、加上行動……這些都是增添立體角色的過程。

◉ 刪去不必要的角色線條

舉例來說：我在表演課時都會帶學生做「模仿動物」的練習。讓大家模仿一個動物，並且是這個動物正在做某個行為的時刻。如果學生想要模仿老鷹，鳥禽

類最大的特徵就是翅膀，但光有翅膀的範疇還太大，所以有的表演者會加上老鷹特色的眼神、展翅的方式或是老鷹掠奪食物的特色姿態和速度。藉由這個添加的過程讓範圍逐漸縮小，慢慢鎖定讓老鷹的形象出現。

加的愈多就代表愈好嗎？結果在表演練習中證明不見得。有的學生會想在表演裡特別加上細節的表現，做出讓鳥左右轉頭的動作。事實上很多鳥都會做這樣的動作，模仿老鷹時這看似沒有問題，但大部分的狀況是當強調左右轉頭的動作，所有的觀看者都會猜是貓頭鷹。

所以為了將角色能準確的塑造出來，為了將劇情可以清楚的表達出去，絕不是拚命加上詮釋或設計就是好的。在這個過程中其實有一個重點在於，要懂得割捨掉一些容易被誤會成是另外一種狀況的詮釋。簡而言之，要刪除會容易讓觀眾混淆的雜訊。就算這個表現本身沒有錯誤，你也要思考這個表現存在的必要性。

不管是角色的性格上或是劇情的發展，我們不是總一直在提醒要建構一個豐厚又多層次的角色和世界嗎？但前提是一定要先看整體劇情的空間和發展。如果

明明要扮演的角色基底是偏內向社恐，你若沒有把不同線條的性格比例拿捏好，反而常常讓角色在面對群眾時展露出明亮社交的一面，你嘴裡又常說自己社恐，那觀眾是不是要質疑這個角色說自己社恐背後台詞的真正意義？或者是要讓觀眾自己重新定義何謂社恐？這種疑惑根本不應該給觀眾！

用現在滿流行的 MBTI 人格測驗補充說明。一個 INFP 型（十六種人格類型之一，英文縮寫意為「內向、直覺、情感、感知」）的人他一般面對初識的人會社恐，但他面對很熟又喜歡的朋友卻會滔滔不絕。但如果你在劇情裡把他面對好友的滔滔不絕戲分比例增大，或是在沒有劇情和台詞的場次裡，面對其他角色也都還表現的興致勃勃；這樣設定會很難聯想角色的真正個性。你可能會覺得在劇情裡加入面對摯友的態度是比較符合實際人性，也可以讓你的角色多了點其他面向的表現。但我認為如果無法掌握分寸，還不如刪去這個雜訊。讓角色線條更加清楚。

這運用在生活中是一樣的道理。有時候我們要改變與家人之間的關係或處理複雜煩心的事務，不見得都是要很積極的去添加一些平常沒有的行為，有時減少某些行為反而能幫助達到目的。

比如母女已經溝通不良，女兒老覺得媽媽什麼都要反對，所以常常起爭執。而且其實媽媽從來也沒有從這些爭執中，改變過女兒的任何想法。這時你要媽媽為了和緩彼此之間的關係而努力積極的表示認同或支持，很多時候讓自己太勉強多做反而容易破功露出破綻。也許還會被誤認為是另一種假意的干涉。這時還不如先做刪去法，讓自己先刪去一些平常的行為，保持安靜。這樣可以先平緩關係，讓事情的線條變簡單。

課堂精華回顧

為了將角色能準確的塑造出來，為了將劇情可以清楚的表達出去，絕不是拚命加上詮釋或設計就是好的。在此過程中有一個重點在於，要懂得割捨掉一些容易被誤會成是另外一種狀況的詮釋。簡而言之，要刪除會容易讓觀眾混淆的雜訊。就算這個表現本身沒有錯誤，你也要思考這個表現存在的必要性。

輯五

角色與生活

第二十二課

關於阻絕抽離情緒

所有的表演大多在訓練如何進入角色，如何進入情緒，卻鮮少提及阻絕和抽離情緒。

但這其實是一樣重要的能力。想想無論在舞台劇或影像拍攝中，上一場燈暗前表演者哭得聲淚俱下，下一場燈亮後可能緊接喜劇的節奏。影像拍攝更有可能拍完哭戲後，下一場戲發生之前的情節。在這種狀況下，演員不但不能放任自己延續悲傷的情緒，還要有能力可以快速阻斷自己某條情感的神經。讓自己冷靜下來，重新整理自己的情感。

若時間來得及別忘了擦乾臉上的淚水，如果沒有擦乾等一下上場後，你可能會在某些片刻意識到你自己臉上殘留的淚痕。而身體狀況是會暗示心理狀況的，這可能就會產生雜訊干擾你這一場的演出。

還要調整自己的呼吸，當憤怒、悲傷、恐懼的情緒來臨時，身會緊繃、呼吸會加速、心跳會變快。很多時候我們是情緒先抽離了，但身體狀況還未恢復成常態。就像我之前提及的，當你心跳已經到達一百三十下，你是需要時間才能讓

心跳緩和下來。而這時緊繃的身體狀態容易讓下一場的演出不穩定。所以千萬不要因為急著轉換情緒進入下一場而匆匆忙忙，反而要讓自己緩緩地深吸——吐氣

——深吸——吐氣，來放鬆身體的狀態。

◉ 離開角色的方法

阻斷情緒的方法分成抽離和麻痺。

抽離即是讓一個內在的自我疏離出來看自己。例如你假想自己站在一個看得到自己和周遭環境的角度，然後理性地看看周圍並想「嗯……好了。先不哭了。趕快擦乾眼淚站起來。」實際操作上，當你有部分的內在離開，用旁觀者的角度來看自己時，你也就沒有辦法那麼專注的在原本傷痛的情緒之中。

麻痺就像給自己的大腦和心瞬間關機，先清空發呆一下。平常就有冥想訓練習慣的人，可以用短時間的冥想。這有點像重新開機，也就可藉此機會快速清空

上一場的情緒，專注快速地整理下一場的狀態。

演員在面對某些角色時，有時會有無法馬上離開角色狀態的感覺。像我自己如果當天演了哭泣或情緒悲傷的戲，通常就會比起拍一整天的喜劇來得疲憊。有點像是因為在表演中強烈情感的耗損，身體狀態被心理狀態騙了，身體會認為你今天很傷心或憤怒，所以採取一種收斂或宣洩的狀態來試著自體修復。

如果你自己很享受沉溺其中，那就放任自己一段時間停在原地吧。但如果因為這種狀態讓自己產生心理和身體上的困擾和問題，或者需要快速轉換到另一個角色，希望能離開角色脫離這種狀態，我有幾種方法建議：

一、演出完後趕快離開這齣戲的現場和工作夥伴。

二、先不要與人檢討關於這個演出的各種狀況。

三、回歸到暖身時專注身體的淨空己身。

四、深呼吸，邊想像自己把角色所有的負面情緒吐掉。

五、回歸表演者本身去生活，處理生活瑣事。

以上阻斷、抽離和脫離角色的能力，我常會建議學生在平常生活中就要常常練習。愈常練習，等需要用時就能操作得愈快速。

◉日常生活的抽離訓練

事實上，在生活中這也是十分實用的能力。讓我們從平常的生活小事開始練習：當你開車遇到死都不讓，卻又慢吞吞不知道在遊蕩什麼的車子。當你遇到要死不活語焉不詳的接待人員，或是沒禮貌的服務生……你感受到自己有點情緒了。很好！你要趕快提醒自己這是很好的練習機會。看著對方，正視剛剛發生在你眼前的事。深呼吸，然後讓自己疏離，想像剛剛那不是發生在自己身上的事。

接下來強迫自己換個角度替對方想，眼前這個敷衍無理的服務生是不是有可能不喜歡這份工作？他其實是不是有什麼狀況不太快樂？開始有點同情他了……基本上你想到這裡時，原本負面的情緒應該也消化得差不多了。還沒消化？那就再多

幫對方腦補一些可能不順心的生活點滴。想著想著搞不好你自己都開始覺得自己編的故事有趣而好笑了。這些生活上常見的小事，你可以有自我意識的選擇要不要處理掉情緒後，之後再進階到處理工作上或和家人間的不愉快情緒，你就會較游刃有餘。

　工作、家人和情人間的關係更容易較真，情緒的波動也大很多。如果你不是平常就從小事開始練習，當遇事情緒來勢洶洶時，你可能連這是個可以練習表演控制的好機會都會忘得一乾二淨。

　要讓練習先成為一個慣性的習慣。這種練習，理性的人的確適應得快一些，原本就情緒化的人就要多花時間來練習。別忘了先深呼吸！然後跳出成為一個旁觀者（看戲的觀眾）。有些人可能光是只做到這一步就意識到，原來自己與人起爭執、堅持的事不但有點無聊，甚至萌生理性的發現根本是自己理虧。

　當你感受到憤怒、悲傷、恐懼，如果你能意識到目前這些情緒多餘而不恰當──當然這先決條件是本人有想要自救──就讓自己疏離開來減弱這些情緒或直

接阻斷它。這可以讓你在生活中減少與人的衝突和負面情緒。

課堂精華回顧

很多時候情緒先抽離了，但身體狀況還未恢復成常態。就像我之前提及的，當你心跳已經到達一百三十下，你是需要時間才能讓心跳緩和下來。

而這時緊繃的身體狀態容易讓下一場的演出不穩定。所以千萬不要因為急著轉換情緒進入下一場而匆匆忙忙，反而要讓自己緩緩地深吸——吐氣

——深吸——吐氣，來放鬆身體的狀態。

第二十三課

表演的藝術性

所有的藝術、文學創作概念都來自於生活。但表演在你深刻的觀察生活後，我認為是不應該只是重現生活而已。不管是表演或是戲劇都應該有戲劇性的轉化，還應該要有藝術美感的提升。畢竟藝術的定義原本就是「對自然及科學，凡人所製作之一切具有審美價值的事物。」或是「凡含有審美價值的活動及其活動的產物，而能表現出創作者的思想及情感，並與接觸者產生共感者。謂之藝術。」重點還是在美。

我覺得中國的京劇就是發展到極致的一種舞台「美」的藝術。在身體行為上的象徵性表演猶如舞蹈美化。唱、唸也有動聽的韻律。服裝、妝髮更是美化到極致。

所以在角色工作時不能只是一味拷貝真實性而忽略觀眾的觀感。例如你演出流浪漢，為了呈現真實，專業的連少換洗衣物的味道都呈現出來。聽起來的確很認真，功課做得很細節，但卻真實的讓觀眾有味覺上的不適。或是演個猥瑣的人，猥瑣程度到令觀眾感到恐懼噁心。這種狀況絕非益事。

正常的人有迴避令他不舒服事物的本能。如果因為視覺、聽覺或是嗅覺上的過度刺激，觀眾會抗拒這個角色。當觀眾沒有興趣理解這個角色，則角色所有的努力就前功盡棄了。我自己就曾有一個活生生的例子，有一個演員的聲音一直讓我覺得很刺耳，每每只要有他的戲，我就是很難忽略那個聲音專心去理解他的角色。無法同理角色就很難進入劇情。如果一不小心他台詞的比例還很高的話，那完了，我根本就是會整齣戲坐立難安。所以千萬不要挑戰觀眾聽覺、視覺上的舒適度，那幾乎是基本的要求了。這裡談的都還是「舒適」，還沒談到「美」。

而且說穿了，就某種定義上來說，演員的扮演是比不過真實的流浪漢。就算他是我在法國看過衣冠楚楚，連穿的大衣質量都比我好的那種流浪漢。因為他就是流浪漢！他才是真實！所以如果觀眾只要看「真實」，去看真正的流浪漢就好，絕不是擬何必來看藝術作品。所以在藝術裡，在戲劇的表演中所謂的寫實表演，真大賽，應該是要提煉出精神，並努力創造出美感。

表演更是如此。我看過一些演員他們致力於追求所謂表演的寫實，起碼他們

是如此說的。我也承認真實生活中有些人，的確喜怒皆不形於色。甚至很多做偷雞摸狗事情的人，表面上真看不出作惡的痕跡。有些演員就會說，誰說我的內在情緒一定要表現出來？真實生活裡有很多人什麼都看不出來。尤其是在劇場，因過去劇場一直被認為表演比較誇張，所以曾有一陣子，很多人努力的在尋求「寫實」的表演（特別要補充說明，這個寫實並不是史坦尼斯拉夫司基主張的寫實表演），同時在表演和舞台妝上面追求真實世界。或者劇場有另一種狀況是，找了太多不熟悉劇場表演的演員來演出舞台劇，有時比例還高過真正受訓練出來的舞台劇演員。導致在表演風格上不易統一，反而居於少數受過訓練的演員看起來格格不入。最後只好一起遷就為不清不楚的「寫實」表演。其實劇場的舞台就是應該找了解劇場表演語彙的演員一起演。

　　我在表演的過程中，因為同時有機會接觸各式各樣的影像表演和劇場演出，自己也喜歡嘗試各種表演風格實驗，現階段的我認為，如果是影像表演，要看表演者和導演影像風格的溝通。畢竟影像有一個極重要說故事的元素是鏡頭剪接。

只要導演想清楚，演員就算是發呆的表情，鏡頭剪接都可以賦予其意義。（這是在演員的表演還純粹的狀態下。如果是演過頭了還演得很爛，那鏡頭剪接也很難救。）

如果是劇場表演，請把所有該呈現出來的情感表演出來，要不然就不要演了！什麼都看不到那不如讓觀眾自己讀劇本。咦？說的這麼肯定簡潔？對！演員的表演要有能力展現出來給觀眾看到。這時候不要再說什麼現實有人表面是什麼都看不到……。表演是源自於生活，但需經過戲劇劇轉化，更要藝術化的「表演」出來讓接觸者產生共感。不要讓觀眾自己去猜，要讓觀眾清楚看到並理解這些「源自於生活但藝術性又高過於生活的戲劇」，最終以求達到觀眾受藝術陶冶的作用。

課堂精華回顧

不管是表演或是戲劇都應該有戲劇性的轉化，還應該要有藝術美感的提升。例如你演出流浪漢，為了呈現真實，專業的連少換洗衣物的味道都呈現出來。但就某種定義上來說，演員的扮演比不過真實的流浪漢。我去看真正的流浪漢就好，何必來看藝術作品。所以在藝術裡，在戲劇的表演中所謂的寫實表演，絕不是擬真大賽，應該是要提煉出精神，並努力創造出美感。

第二十四課

小孩的表演練習

時代在變遷，很多知識性的東西在網路上唾手可得，早就不是以前那種記硬知識的學習方式。很多家長更在乎的是小孩溝通表達，活用知識應變的能力。所以有很多家長也很希望讓小孩接受表演訓練，讓小孩更認識自己、懂得展露或開發自己的可能性。

小孩最早就從模仿學習近親的語言行為，而開始了最基礎的表演。然後小孩開始跨出家的領域面對家人以外的人。不只小孩自身的本能，連我們大人都常常會要求孩子扮演一個和家裡略微不同的角色。小孩如果遇到較嚴厲的大人，他們通常會呈現出比較乖巧的一面。如果小孩感受到對方是溫和的大人，也會表現比較活潑。我們更是常常提醒孩子這裡是公眾場合不比家裡，很多行為舉止需要被約束。其實就是在告訴孩子你在家裡可以做真實的自己，但出了門到公共場合要扮演另一個合乎時宜的角色。有時可以用遊戲的方式，邀請小孩「來！接下來的十分鐘我們試著扮演一個優雅的小公主和小王子」。從一開始比較短的時間開始，當然大人可能也要配合演一下情境劇。如果效果不錯要鼓勵孩子，也許下次

就有機會可以加長時間。

我大女兒小時候極討厭坐安全座椅，為了這件事總是哭哭鬧鬧的。我們告訴她這是安全規定，不然就是違規要罰錢。但她對自己的安全和金錢還沒有概念，所以我們就說如果違規，大家都會被警察抓走。有一次我和老公趁著剛上車要開車走，剛好看到遠處有警察靠近，我們兩人有默契的合作演出，神色慌張急忙綁好她安全座椅的安全帶。她也有點緊張跟著我們乖乖地被綁好安全帶。很奇妙從那次以後，她好像因為真切的感受到這件事的危機感，所以比較願意在坐車時，扮演一下遵守規定的小孩。

當然一定也有那種堅決不給小孩危機感的父母，可以嘗試不同的辦法。每個小孩特質不同，我不是要討論親子教養，只是分享自己的經驗，我大女兒比較需要讓她感受和己身狀態相關，她才比較願意協調。

從小孩開始認識動物後，就可以讓孩子模仿所認識的動物。這個練習我一直到現在教成人都會用。不同階段的年齡練習，會看到不同的細節。這個不但對觀

察力是很好的練習，也更容易理解如何抓一個角色的大輪廓。

有時候你想要在不同的場合扮演一個氣質略為不同的角色，其實無須太複雜，你可以在要進場時想像一下自己是什麼動物，抓住你想要的這動物的某個特質。很快地經由他人反應出來給你的態度，你就會發現自己有很大的不同。不過這建議先在一個比較陌生的新環境或團體中練習效果會比較好，面對一個新的環境就是人生重新開始的大好機會。你應該可以想像換成你在閨蜜或老同學面前做這個實驗，不是會被關心你是發生什麼事了，就是會一直開玩笑讓你破功。據我所知有很多專業演員做功課時也是會先抓住這一個大方向，真的去看動物頻道做功課，捕捉更多的神態細節，然後找出適合自己的（還是要不斷提醒大家注意這一點）用在角色裡。

然後就是關掉孩子已學會的某些感受或表達功能，來單獨增強孩子其他感官的感受。

將眼睛蒙起來，由家長或可信任的同伴帶領遊走於一個熟悉或不熟悉的空間。可一路帶領，適度提示避開危險。也可適度放手讓被蒙眼者自行探險。

當失去眼睛的視覺，當事者會沒有安全感。這時聽覺和觸覺就會被迫靈敏。

當站定不動專注在聽覺，提醒孩子去尋找聽到哪些平常沒有發現過的環境音。讓孩子藉由聽到的聲音去判斷空間。而只依靠觸覺，就像瞎子摸象，很多本來覺得理所當然的東西都會有不同的想像和定義。讓孩子去感受很多的看起來以為是，但真的摸起來其實是……。

將語言的功能關閉。

這個練習有時可以讓家長得到小小片刻的寧靜。

我前面說過其實我們現在的表達過度地依賴語言，而且有些還連篇累牘。當我們讓孩子把語言功能關掉，由於一般人沒有學習手語表達的技巧，我們只能很有限的使用眼神、比手畫腳來表達和溝通。因為溝通變得困難和麻煩，所以只好言簡意賅。讓孩子重新檢查說話和溝通的重點什麼。

練習 3

三到五鐘非語言練習。讓所有的語言變成無意義的不同發音。（特別提醒練習時間的長度。若小孩練習時間一長，容易造成混亂。會很吵。）

這和練習 2 的差別在於，還是可以用發聲和酷似語言的音節表達情緒。所以利用語調順著情感來表達，成為練習的重點。大家應該都有發現現在很多孩子說話沒有什麼音調，很容易造成聽者疲乏，聽者一渙散，溝通就失效了。這在公眾

場合實在不太利於溝通。不同種族的語言本來就是跟唱歌一樣是有不同音調，說的跟唱的一樣好聽不是諷刺，是很悅耳的境界。

◉ 練習 4

聽音樂群魔亂舞。

小小孩在幼稚園時都還會有唱遊課。但進入小學後到青少年，好像除了舞蹈有天分或對現今的韓國流行音樂舞蹈有興趣的孩子，其他孩子剩健身操幾乎沒什麼機會再舞動自己的身體了。似乎跳得不好不美就被迫犧牲性發展這個部分了，但舞動身體跟跳得好不好沒有什麼關係。我們就是這樣身體一步步的被侷限住。

大家應該時不時就放音樂隨之放肆舞動，不見得要有世俗流行的姿態。盡可能地接觸不同的音樂，讓身體去體驗不同音樂最直覺的律動和感動，讓身體去表現音樂。我們讓孩子持續的如此做，要不然一旦身體在兒童和青少年期被禁錮

住，等成人要再打開就會困難許多。

成人更不要輕忽身體對情感宣洩的能力。大家現在都知道做運動可以產生腦內啡，知道做瑜伽可以平衡身心靈。其實光是適時的配合不同的心理需求，找不同的音樂，放任自己的心和身體跟著音樂舞動，身心就可以得到平衡。有悲傷需要宣洩時，放個情歌配合現代舞的舞姿濫情地釋放眼淚。有憤怒需要發洩出來，就聽著激昂節奏強的曲風，用身體奮力將負面情緒丟出來。很多時候甚至只是聽著音樂舞動，人就會開心起來。試試看。讓我們一起群魔亂舞！

◉ 接觸表演培養同理心

最後希望可以訓練孩子的同理心。我們的生命經驗原本就有限，當一個表演者要扮演那麼多不同的角色，當然需要的就是擁有同理心可以代入的能力。

了解他人的生命經驗對表演者至關重要，事實上若大家都有這樣的能力能站

在另一個人的角度感受世界，世上的紛爭真的會減少許多。這有兩個需要被養成的習慣，基本的訓練就是觀察和閱讀。

觀察周遭的人現在是需要自覺並被提醒的。以前我們的長輩在人際網絡裡需要顧及很多的人情世故，活得很辛苦，於是經過幾十年不斷的鼓吹「我們應該做自己！」現在看來的確滿有效的，愈來愈多的人很努力在做自己。但又似乎變得太自我，幾乎所有的觀察力都放在自己身上。加上手機的依賴，就算有機會出去遇到其他人類，也愈來愈少有人會抬頭看看身邊那些活在真實世界的角色了。大人小孩一起看新聞也好，縱使新聞事件裡的世界不完美，也要讓孩子認識真實的世上有那麼多想法不同、境遇不同的人。要鼓勵孩子真實的觀察，然後和他們討論。聽他們的感覺，試著讓孩子判斷為何會這樣。讓孩子知道每個人的想法都會有所不同。

現在的孩子在成長期花了絕大多數的時間在學校學習，其實環境是很單純而狹隘的。事實上很多成人也覺得自己的世界很小很狹隘。所以閱讀是極其重要

的。從幼兒時期的繪本到長大後各式各樣的書籍，都是我們學習不同人生的重要資料。那幾乎是最安全可以進入另一個人的人生和世界的方式。

和孩子玩故事接龍。故事會因為每個人想法和角度的不同，就是會不斷的出現和自己料想中不同的變數。每個人的思考邏輯在成長過程中很快就會建立起一個慣性的路線，如果沒有外在刺激或阻礙，其實容易會一直使用同樣的模式。和別人故事接龍與和自己一個人編造故事，最大的差別就是有變數。而這個變數是可以有機會觸發孩子的想像力。不管孩子最後是選擇隨著別人的故事放飛，或是努力要合理地再導回自己的故事之中都會是很好的練習。

然後找機會參與戲劇的集體排演。幼稚園時每到節日，孩子都有機會參與情境劇的扮演排練，等到上小學後就變成少數人的興趣取向了。但戲劇訓練其實和其他一些專長的社團最不同的地方就在團隊工作和分工，以及是需要大量語言來溝通合作。所以我常開玩笑對學生說，如果你是不太喜歡與人相處、或對人不感興趣的，可能很難在這個行業工作。另一個角度看來，這個還能強迫大家與真人

相處的戲劇排練，似乎在這個孩子生存的虛擬網路世界顯得彌足珍貴。

對表演者來說因為有同理心的訓練，累積了很多觀察到的人物素描，能夠了解很多角色的內在，所以他可以上台去扮演各種不同的角色。但反過來最奇妙的是，直接讓孩子參與戲劇的排練，讓孩子去扮演一個角色，孩子可能就光只是說出屬於那個角色思考邏輯的台詞，然後跟隨劇情做出角色的行為，他也會慢慢從中去同理那個角色。

讓孩子接觸戲劇吧。誰不愛聽故事呢？愛藝術的孩子通常不會變壞。學習讓心柔暖感性，絕不只為了專業表演本身，更為了好好感受我們的生活。最大的好處是戲劇令人開心。這是多麼珍貴的特性！

課堂精華回顧

幼稚園時每到節日，孩子都有機會參與情境劇的扮演排練，等到上小學後就變成少數人的興趣取向了。但戲劇訓練其實和其他一些專長的社團最不同的地方就在團隊工作和分工，以及是需要大量語言來溝通合作。另一個角度看來，這個還能強迫大家與真人相處的戲劇排練，似乎在這個孩子生存的虛擬網路世界顯得彌足珍貴。

第二十五課

最後追求的表演心法

邏輯上來說，角色的塑造是無法跳脫每個演員自己生命經驗有限的理解。所以我在教學時還是會不斷的提醒學生要觀察、要閱讀，要認真去感受生活。每個人會因著自己不同的生命歷程，慢慢的就會長出一張屬於你自己的一張臉。無關乎好壞，世上人百百種，戲劇裡也應該要有各式各樣的演員。

我告訴學生「你無法在一片漆黑的虛空中抓到角色的素材」，所以生活中就要累積自己的資料庫。當我們遇到一個角色就要從這個屬於我自己的資料庫裡，去找到適用於理解角色和劇本的蛛絲馬跡，這也是為什麼同一個角色讓不同的人來扮演還是會呈現出不同的魅力。

但我其實內心一直在追求或等待一種有點玄的表演狀況和體驗。那可能真的有點像是凡身遇到神明降臨，是遇到己身之外的靈魂，超脫於個人生命經驗之外的一種表演。

當然那絕不是唾手可得的狀態，所以我很清楚還是要本分認真做好自己的基本功課，我更不可能讓年輕的表演者追求這種狀態。而事實上我覺得正是要基本

工做得更扎實，加上天時地利人和才能遇到這樣的境界。

在我工作的經驗中有看過或我自己經歷過類似的感受。

曾經有一次演出，謝幕後有一個演員突然慌張的和大家道歉，說自己沒能把戲演完很很抱歉。但事實上他把戲演完了啊！據他說在下半場的其中一場，有一個戲劇動作是轉身到右舞台去拿東西。他的記憶就停留在那裡了。然後他再有知覺就是謝幕時。但明明他的角色轉身回來後還有不小的一段戲，到戲結束前也有幾場小的群體戲。這一切都順利完成了。當時很多人都覺得他可能是體質弱，所以招了什麼玄學上的東西。但如果是那樣還能在角色裡繼續走下去嗎？我們也有人抱持懷疑的態度。但這幾年我自己有遇到幾個角色有一點點類似的感受，所以又重新思考他那可能是什麼樣的狀況。

我回想我的大學畢業製作是找了一個男演員和導演一起設定主題後，即興創作出來的。即興創作的表演邏輯又不太一樣。一般的戲都是先了解劇本和角色，然後努力讓自己去貼近那個角色來執行呈現。但即興創作是需要演員貢獻他的性

格和反應。我們先設定了是符合我們兩個演員年齡層的角色，然後去做性格和關係設定，決定要說的是這兩個人談戀愛的歷程。當然戲裡的經歷和關係也不見得是我們真實的生命經驗，範例來自四面八方。我們先訂下整齣戲的主軸、每一場的大綱，設定每一場要走向的目標，然後直接排練由演員來發展台詞。最終導演再修正整理讓它成為一個完整的故事。但因為所有的情緒反應和台詞都來自我們演員自己的「原創」，所以在這個戲演出當時，我就有很明顯的感覺竟一點都不疲累。這和一般去扮演一個角色，工作後的疲憊感一點都不同。明明這個戲也是有很多情緒高張的部分，但就是一點都不疲倦。

這兩年有緣也演過兩個角色有類似的體驗，雖然角色的經歷一樣不可能是我的生命經歷。真實的我也不見得會像角色做出那樣的判斷。但可能角色功課做完後，自己的內在先調整好了頻率，運氣很好地有種和角色頻率對到的感覺。或者應該說那個感受更像角色自己的生命力主導性很強，並配合上天時地利人和，場景、情境、故事的設計都不錯。反正我在過程中感覺有點放掉自己，沒去想掌控

什麼、設計什麼，就很自然的讓角色帶著身體走。我並沒有像之前說的同事完全不知道自己在做什麼，而是那個自己可能退到很角落的地方，身為演員的這個我並沒有正在台上表演的知覺。很難形容，就像是只在台上生活著，就是活著，連「專心」活著都不需要。很自然的遇到角色會生氣的事就生氣了，會傷心會開心的就傷心開心了。特點是，一點都不覺得費勁，演完後就像是一般生活中過去了兩三小時的感覺。當時就聯想到以前做畢業製作即興的感覺，很輕鬆，就像自己原創所吐出來的台詞。

所以如果可以每一次演出都能這樣把自己託付出去給角色本身，也許角色能帶著我這個身體創造出更多的可能性。簡而言之是真正「忘我」的狀態。這個感覺滿美好的。

這種境界如果你不是致力於專業表演的，其實也很可能體驗過。表演之於生活絕不只是上台表演而已。如果你認識了自己，並且還有想要成為的自己，也許一開始可以運用上表演的技巧，先讓自己扮演那個想成為的自己，先選擇一個適

當的場合試著扮演，感受一下他人的回應。得到一點成就感後，再慢慢將你想要成為的樣貌帶去原本就熟悉的其他環境。然後就像養成好習慣那樣專注地、持續地費點心扮演。終於就會有那麼一天，你會有點不太確定哪些是你自己用心扮演改變的部分，哪些是原本就源自於你的樣貌。也許那個你扮演的角色，就自然地帶領了你，融合了你，讓你漸漸靠近你想要成為的自己。你也不再有任何扮演的感覺。

曾經我看待戲劇和表演的態度是很嚴肅的。但對我而言，表演的觀念、方式和喜好是會隨著生命中的不同階段而有所改變。本書和大家分享的是我到現階段的表演理念，以後會不會再改變很難說。當然也有的人很早就找到屬於自己的表演真理，所以一以貫之無須改變。這十幾年來真心覺得表演是一件開心的事，所以最重要的心法是身為表演者的自己一定要很開心很放鬆地享樂其中。

我表演的實驗和玩樂一直還在行進中。現階段我希望追求和角色能在精神上契合，真的是像乩身神明降臨般，藉由我的身體讓角色身心靈合一的在戲裡活

著。讓這些角色生命訴說著一個個獨一無二的人生故事。

課堂精華回顧

我內心一直在追求或等待一種有點玄的表演狀況和體驗。那可能真的有點像是乩身遇到神明降臨，是遇到己身之外的靈魂，超脫於個人生命經驗之外的一種表演。當然那絕不是唾手可得的狀態，所以我很清楚還是要本分認真做好自己的基本功課，我更不可能讓年輕的表演者追求這種狀態。

而事實上我覺得正是要基本工做得更扎實，加上天時地利人和才能遇到這樣的境界。

范瑞君的表演之路

一九七二年　出生於台北，為家中獨生女。

一九八六年　國中時期，台北市演講比賽第五名；舞台劇《100分》中山國中戲劇社。

一九八八年　高中時期，全台即興演講比賽第一名。

一九八九年　北區七縣市單口相聲冠軍；舞台劇《海水正藍》基隆女中戲劇社。

一九九一年　國立藝術學院（一九九一至一九九四）校內舞台劇《玻璃彈珠》、《亨利四世》、《晚宴》、《分手》。

一九九四年　舞台劇《戀馬狂》表演工作坊，第一齣商業舞台劇即站上國家戲劇院。

一九九五年　舞台劇《直到世界盡頭》國立藝術學院畢業製作、《洪堡親王》密獵者；念大學時期就演出電影《阿爸的情人》，讓觀眾留下深刻印象。

一九九六年　舞台劇《天使隱藏人間》表演工作坊、《背叛》台灣藝人館；電影《黎明之前》。

一九九七年　首部電視劇《少年死亡告白》即榮獲金鐘獎最佳女配角獎、《桃花情》；電影《捉姦強姦通姦》。

一九九八年　舞台劇《絕不付帳》表演工作坊；電視《春天後母心》、《殺夫》。

一九九九年　電影《惡女列傳》；電視《一念之間》、《濁水溪的契約》；導演作品《日頭下，月光光》客家電視台。

二〇〇〇年　電影《二一》、《浮華淡水》、《外星人台灣現形記》；電視《奈何花》、《九指新娘》。

二〇〇一年　電視《逆女》、《多桑與紅玫瑰》。

二〇〇二年　舞台劇《我妹妹》屏風表演班、《他和他的兩個老婆》表演工作坊；電視《星砂》。

二〇〇三年　電視《天地有情》、《再見阿郎》、《金山與麗嬌》。

二〇〇四年　以電視連續劇《天使正在對話》入圍金鐘獎最佳女主角、《台灣龍捲風》。

二〇〇五年　電視《金色摩天輪》；導演作品《大推銷員》台北藝術大學研究所畢業製作。

二〇〇七年　電視《我一定要成功》。

二〇〇八年　電視《歡喜來逗陣》、《阿惜姨》、《阿才和他的朋友》。

二〇〇九年　電視《青梅竹馬》、《幸福一牛車》。一次把結婚和生女兒完成，晉升為人妻、人母角色。

二〇一〇年　電視《飯糰之家》、《死神少女》、《回聲》。

二〇一一年　電視《真的漢子》、《讓愛飛翔》、《畫人生》、《你的眼我的手》；任教環球科技大學兼任講師（二〇一一至二〇一二）。

二〇一二年　舞台劇《寶島一村》表演工作坊；電影《手機裡的眼淚》；電視《麻豆小鎮》。

在懷孕失敗了三次之後二女兒誕生。

二〇一三年　舞台劇《西出陽關》屏風表演班、《人間條件五》綠光劇團；電影《逗陣ㄟ》。

二〇一四年　舞台劇《八月，在我家》、《人間條件六》綠光劇團。

二〇一五年　舞台劇《押解》綠光劇團、《緋蝶》相聲瓦舍。

二〇一六年　舞台劇《一個兄弟》果陀劇場、《暗戀桃花源30週年紀念版》表演工作坊、《三個諸葛亮》故事工廠、《沙士芭樂》相聲瓦舍；電視《紫色大稻埕》、《後菜鳥的燦爛時代》。任教台北藝術大學戲劇系表演兼任講師（二〇一六至二〇一九）。

二〇一七年　舞台劇《暗戀桃花源》（上海、新加坡）表演工作坊、《人間條件六》綠光劇團、《寶島一村》（大陸巡演）表演工作坊；電視《我綿這一家》、《外鄉女》。

二〇一八年　舞台劇《暗戀桃花源》（上海、澳洲）表演工作坊、《外公的咖啡時光》表演工作坊、《寶島一村》（大陸、台灣）表演工作坊、《我不要演癩蛤蟆》相聲瓦舍；電視《20之後》、《賽鴿賽歌》、《半熟少年》；導演作品《快了！快了！》相聲瓦舍、《致親愛的孤獨者：2923》故事工場。

二〇一九年　舞台劇《花吃花》表演工作坊、《暗戀桃花源》（上海）表演工作坊、《外公的咖啡時光》（大陸巡演）表演工作坊、《寶島一村》（大陸、澳洲）表演工作坊、《曾

經如是，上劇場、《大家安靜》春河劇團；電視《俗女養成記》、《月村歡迎你》。

二〇二〇年 舞台劇《大家安靜》春河劇團、《寶島一村》表演工作坊、《四季的童話》春河劇團、《雞都下蛋了》相聲瓦舍、《明星養老院》金星文創；電視《墜愛》；導演作品《正義》短片。任教台灣藝術大學戲劇系客座助理教授（二〇二〇至二〇二三）。

二〇二一年 舞台劇《星空男孩》故事工廠、《明星養老院》金星文創；電視《第三佈局塵沙惑》、《華燈初上》、《飄洋過海來愛你》、《黃金歲月》；盧廣仲 ＭＶ《自我介紹》。

二〇二二年 舞台劇《同學會同鞋》全民大劇團、《絕不付帳》、《外公的咖啡時光》、《暗戀桃花源》表演工作坊、《四姊妹》故事工廠、《明星養老院》金星文創；電視《額外旅程》、《你好，我是誰？》、《第9節課》；導演作品《魔法阿嬤》春河劇團。

二〇二三年 舞台劇《京戲啟示錄》寬宏藝術、《同學會同鞋》全民大劇團、《寶島一村》（台灣、大陸）表演工作坊、《隱藏的寶藏》表演工作坊；電視《阿波羅男孩》、《最佳配角》、《命裡有時》、《海浪》。任教台灣藝術大學專技副教授。

玩藝 135

表演的魔法：人人都是大表演家，金鐘女伶范瑞君的二十五堂表演課

作　　者──范瑞君
圖片提供──范瑞君
編輯副總監──何靜婷
主　　編──尹蘊芳
封面設計──江宜蔚
內頁編排──江宜蔚

董事長──趙政岷

出版者──時報文化出版企業股份有限公司
一○八○一九台北市和平西路三段二四○號三樓
發行專線──(○二)二三○六──六八四二
讀者服務專線──○八○○──二三一──七○五
(○二)二三○四──七一○三
讀者服務傳真──(○二)二三○四──六八五八
郵撥──一九三四四七二四時報文化出版公司
信箱──一○八九九 台北華江橋郵局第九九信箱
時報悅讀網──http://www.readingtimes.com.tw
法律顧問──理律法律事務所 陳長文律師、李念祖律師
印　　刷──勁達印刷有限公司
初版一刷──二○二三年八月二十五日
定　　價──新台幣四○○元
(缺頁或破損的書，請寄回更換)

時報文化出版公司成立於一九七五年，並於一九九九年股票上櫃公開發行，於二○○八年脫離中時集團非屬旺中，以「尊重智慧與創意的文化事業」為信念。

表演的魔法：人人都是大表演家，金鐘女伶范瑞君的二十五堂
表演課/ 范瑞君著. -- 初版. -- 臺北市：時報文化出版企業股份有
限公司, 2023.08
　　面；公分.

ISBN 978-626-374-152-2 (平裝)

1.CST: 表演藝術 2.CST: 演員 3.CST: 演技 4.CST: 教學法

981.5　　　　　　　　　　　　　　　　112011811